形上形下

幻影篇

Above and Below ___ Phantom

目錄 CONTENTS

徵選藝術家

處 長 序

臺北市藝文推廣處　林信耀處長

自英國水彩畫家推動水彩畫藝術成為獨立畫種以來，水彩畫一直是廣受大眾喜愛的繪畫方式。水彩畫兼具中國水墨畫與西方油彩畫的特性，透過水與顏料的渲染創作出光影與空間的流動層次感，臺灣因為水彩畫材料取得方便，水彩在臺灣美術教育中相當普遍，近年來更有蓬勃發展的趨勢。

本處自 108 年起與中華亞太水彩藝術協會共同舉辦水彩專題展覽至今已邁入第 3 年，歷年展出主題「春華」、「秋色」、「河海」、「懷舊」等見識到中華亞太水彩藝術協會致力於水彩繪畫上的發展與突破。本次策展主題－「形上形下 - 幻影篇」打破以往大多數人對水彩創作多以傳統寫實有形的風景、靜物、人物等為主題的觀感，以無形、抽象的方式搭配水彩特有的技法及繪畫素材將水彩畫帶入新的視野。

本檔「形上形下 - 幻影篇」水彩大展，參展藝術家約有 50 位，精選 87 幅嶄新創作的水彩作品，其中不乏許多年輕藝術家的作品，期待這些藝術家能成為未來臺灣水彩畫家中的佼佼者，為臺灣水彩藝術注入更多活力。非常感謝合辦單位以及所有藝術家的熱情參與，展覽一定圓滿成功。

臺北市藝文推廣處 處長 謹識

郭宗正｜深思｜2021｜水彩｜76 X 56 cm

立穩根基走向未來，
亞太勇於做別人不敢做的事

文 / 中華亞太水彩藝術協會理事長 郭宗正

相較於世界各國，水彩繪畫在台灣作為藝術創作的一門類科，尤其受到重視並蓬勃發展，以水彩為主要創作媒材的藝術家亦特別多，不論在質與量上都極為可觀。自日據時代擔任師範教師的石川欽一郎引入外光派的水彩風格開始，以及之後學院派的考試制度影響之下，無論靜物、風景或是人物畫，「寫生」一直是奠定繪畫基礎最重要的學習方法，而「寫實與否」似乎也成為大家評斷繪畫優劣最常見的標準之一。

在台灣不論是公辦美展或私人收藏，寫實風格都相對討喜許多，因此導致台灣水彩風貌漸趨一致。然而抽象表現及具實驗風格之作品則較不為人所重視，也少有發表的空間。因此本協會在「台灣水彩專題精選系列」12 個主題中，繼「女性」、「春華」、「秋色」、「河海」、「懷舊」五個專題之後，特別商請張家榮副理事長策辦此一以「幻影」為主題之專書出版與展覽。這系列活動要旨就是希望水彩創作者能進一步的系統化各自的創作理念且更具表述能力。

關於創作論述這區塊，特別是抽象表現風格的水彩創作，更需有論述的必要及價值，否則一般人一旦無從識別，很容易對這樣的題材產生距離感甚或排斥，實際上在具象寫實之外還是有很大的空間可以任由藝術家用形色與觀點來加以發揮的。中華亞太水彩藝術協會致力於推展水彩藝術並極力建構出一個具有論述能力及環境的畫家平台，15 年來堅持追尋目標，先後推出「水彩解密系列」和「台灣水彩專題精選系列」之專書出版，就是希望水彩創作若無論述之輔助而兼具藝術性，很容易淪為工匠品一般流於巧工炫技取向之狀態。

要辦這樣的一個專題展著實不易，這一次幸得策展人從易經中之「形上形下」找到屬於東方抽象藝術的切入點來為此專題賦予較明晰的輪廓，從心靈思維到風格呈現的多樣性，讓水彩創作者在主體面相上有更多層次的探究，也讓台灣在抽象及表現性水彩主題上不缺席，擁有更多的話語權來和世界溝通。非常感謝全台近 200 件精彩作品熱情的參與徵件，在非常嚴格的評選之下，特別精選出 64 件各具風貌的優質佳作，與我們特別邀請的 8 位擅長此風格表現之畫家 同撰書並展出，期待五月底在台北讓大家看到台灣水彩的嶄新面貌，歡迎蒞臨指教。

中華亞太水彩藝術協會理事長 郭宗正 謹識

形上形下 - 編織雙方的風景

策展人序文 / 張家荣

『最沉重的負擔同時也成了最強盛的生命力的影像。負擔越重，我們的生命越貼近大地，它就越真切。 相反，當負擔完全缺失，人就變得比空氣還輕，就會飄起來，就會遠離大地和地上的生命，人也就只是一個半真的存在，其運動也會變得自由而沒有意義。 那麼，到底選擇什麼？是重還是輕？』- 米蘭昆德拉

在這疫情時代中，過去頻繁旅行，藉由觀看自我與他者的不同、探尋不同文化、認知與風景來定位自身，這種向外尋求自我的盛況不復存在。人們被迫放下腳步，長時間與自己對話，深刻地了解自我與環境的關係，更去感覺身體的重量，而在意識與情感的交流逐漸深化，感覺意識被放大，意識活動是一種連續不斷的流，透過此種內化後則可輕易察覺與捕捉。19 世紀末，美國哲學家威廉 · 詹姆斯（William James）提出了意識流的概念。簡而言之，人的腦中有許多畫面、文字、想法與聲音，統稱為「意識」；而「流」指的是意識的狀態，意識非靜止不動地停滯在腦海中，而是每分每秒如同河流般，不斷流動、分支、再匯流。

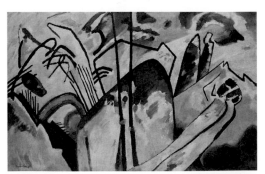

圖一

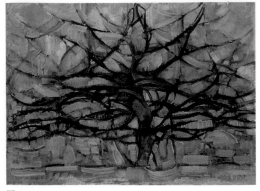

圖二

藝術家透過此種方式進行創作，不論這流有形或無形都為藝術家重要養份。然而這種無形的流看似抽象但卻早已深植在古老中華文化當中，〔周易 · 繫辭上〕第十二章中說：「形而上者謂之道，形而下者謂之器。」，而這正是此次展覽形上形下的

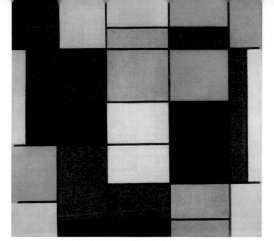

圖三

圖四—1

圖四—2

圖四—3

合心，在易經中指出所謂「形而上」，是指無形亦無體，無法為人的感器直接感知，而這抽象的東西需憑藉理性思維去釐清或捕獲。後者「形而下」，指的是有形有體，能為人的感官所直接感知，又能藉由理性思維去辨別與掌握的，具體東西，就是「物」。在這感官與感覺、有物與無形之間、似像非像，有著非常大的模糊地帶，藝術家運用畫筆把它記錄下來，作品可能敘述的並不是那麼真實的場景與對象，而這樣的作品其實寄託了藝術家最私密的情感與經驗，但傳達給觀者的是更多的共鳴。

這樣的創作形式慢慢的在人類的認知與共鳴中開花結果，回溯脈絡我們可以看到在西方十九世紀後，因共同體崩潰資本主義的興起開始討論本質為何物，這樣的思潮從印象派延燒到當代。

在這之中抽象藝術的先驅康丁斯基（Wassily Kandinsky1886-1944）提出熱抽象，意指表達情緒與感覺，畫面中的點線面均對應藝術家的精神節奏圖一。而荷蘭人蒙德里安（Piet Cornelies Mondrian1872-1944）為冷抽象的代表，使用理性色塊解構樹的原型圖二、圖三，希望以理性、冷峻的風格達到畫面的真實。

此次展覽前也史無前例的辦了展前研討會圖四，策展人邀請藝評洪筱筑老師一同參與討論，這在水彩圈實為少數，對談的目的使大眾開始初步了解艱澀難懂的先備知識，而對於藝術家經由對談磨擦而產生釐清或激盪，在研討會後的半年為大家帶來形上形下之展覽實為熟成沈澱後的產物，值得細細品味。

每件創作都像一個旅程，藝術家帶領觀者遊走於心流之間，當您觀看作品之時不妨挖掘出作品中的寶藏，在閱讀之時可能矛盾、迷路亦或者摔跤，都是作品對觀者的回饋，在這游移的同時藝術家與觀者已編織出加密後專屬於雙方的風景。而當我們看到怪誕且無法理解的作品之時，先把刻板成見放下，去自我、去知識則用感受去碰觸內心。如果生命是一場沒有排練過的戲，那就大膽綻放出不同色彩與感觸，讓我們盡情的享受，使這場盛宴去挑戰既有印象中的水彩畫，來場奇幻之旅吧！期許此次展覽始於擴大水彩的廣度與深度，展現更多的面貌與社會分享。開拓水彩藝術的新紀元。

策展人　張家榮

我曾經獨樹一幟的分割表現形式

文 / 洪東標

近幾年來由於網路資訊的發達,我們可以觀察到世界各國水彩發展的狀況,發現台灣的水彩水準足以擠身世界強國之列,由於近年來從事水彩創作的畫家眾多,我們希望為 21 世紀初的台灣留下珍貴的作品史料,建構未來台灣美術史水彩部分的記錄,我們以這樣的系列主題在全國徵件,展出編輯專書,建構了台灣水彩面貌,這也是亞太為水彩推廣所做的努力貢獻

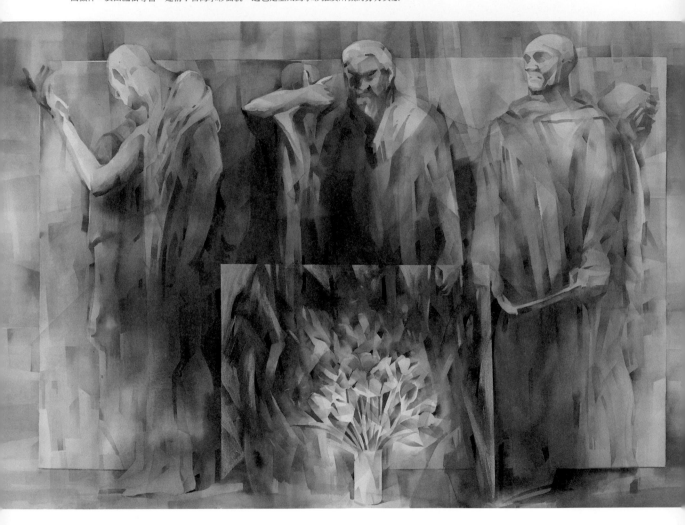

創作將近五十年,一路走來我一直在尋求屬於自己最好的表現形式,感謝策展人家荣的邀請,讓我有機會再回顧自己 30 多年前的創作形式,再回想當年自己在從事水彩創作的時候的心路歷程,「分割表現形式」是我一個非常重要的階段,是讓我觀察周遭的事物,融入了立體派的技法和表現主義理念,更重要的是我將視覺的美感,透過清澈透明的水彩,表現出藝術最核心的價值「美感」。

有時候形式之美,是很難用言語或文字來剖析的,

當年畢卡索為立體派找出了一個堂而皇之的理由,將圖像切割成支離破碎的塊面,再重組加上不同視角所看到的特徵重新結構組合來完成作品,這樣的形式被接受了,讓後代的畫家找出一條詮釋圖像之路,我們認真的思考一下,分割是根據什麼原則?我曾經仔細地思考過,好像沒有原則,完全是由藝術家本身的「主觀意識」在畫面上進行分解、重疊、切割、重組…。

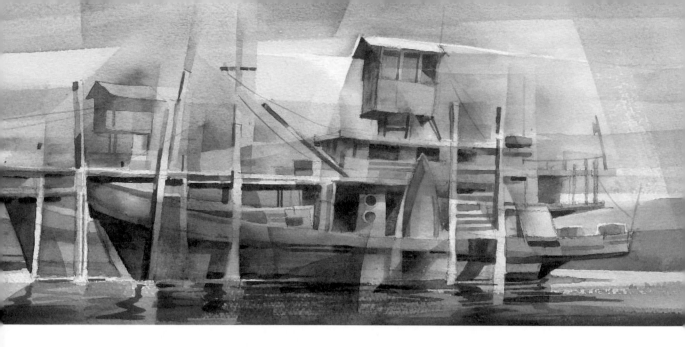

畫面的美感完全是藝術家本身的美學素養，當他完成作品的時候，我們可以共同認識了作品是美的因為他的素養會引燃起觀賞者對美感追求的價值跟認同，所謂的變形跟分割都給予畫家詮釋物象的很大空間跟機會，但是畫家本身的素養才是作品表現出來最重要的特徵，我對我的作品也必須說出我的理由，雖然走在畢卡索後面，但是我沒有踩著他的腳印，是因為我認同的表現形式是自由的，創作的原則跟理念是可以跳脫的，因為我認為畢卡索的畫不美，他的畫全是的他腦中所看到的事物以個人的詮釋方式表現，我們可以理性的認知和接受，但是他沒有辦法引起我們共同期待的「美感共鳴」，所以我努力找尋到一個美感的價值，是可以被大家認同的，這個部分涵蓋了我理性的對「印象主義」「立體主義」「未來主義」的理性認同，是四個形式原則。

第一是 把大的畫面切割成小的局部加上些許的錯位重新組合。

第二個 是物象造型的線性延伸形成交錯的塊面。

第三是 光影所形成的明暗面在時間流動中產生位移的色面。

第四個 採取物象動態中可能產生的局部重複影像。

這些理性的思考都可以幫助我在創作時，讓畫面產生極為豐富的變化，但終究需要回歸到創作的初心，「追求美感」，所以我認為最重要的是感性原則，以「感動別人必先感動自記」，這是個人美學素養的外顯，描寫外在事物感動自記的元素，即使在拋開原有創作模式之後，尋求新的面相之後仍一本初心為之。

洪東標 謹識

1.
向羅丹致敬
2006
水彩
102 X 150 cm

2.
邦克鳥的漁船
2020
水彩
26 X 55 cm

3.
交錯香影院
2021
水彩
38 X 55 cm

1 | 2
 | 3

9

藝術評論家

Art critic ·

洪筱筑

在具象與抽象之間 -
找回完整的觀看光譜

在具象與抽象之間 - 找回完整的觀看光譜

文 / 洪筱筑

欣賞藝術作品應該是少數人的「能力」，還是應該更貼近生活？很多人以為「看不懂」的東西，是因為本來就難以理解，還是因為成長背景，讓不少人對於藝術欣賞變得陌生？

與本次展覽策展人有幾次深度交流之後，更能深刻的理解這個展覽背後，希望人們可以更貼近非具象的作品，更願意敞開心房去理解交流。於是，這一篇文章，希望用一個平易近人的語言去討論所謂的「形上與形下」，也就是「具象」與「抽象」之間的關係。

一直以來我都認為，藝術應該要更貼近生活，視覺的欣賞是每一個人都應該享有的權利。如果因為許多高深的藝術或哲學語言，把藝術欣賞囚禁在一道道高聳的圍牆之內，只剩下少數認為自己「有能力與知識欣賞的人」才能越過，如此實在是太可惜了。

然而事實卻是，這道高牆根本是一個幻象，根本不需要越過去。只要抬起腳往前走，就可以輕輕鬆鬆地走近，讓自己用最貼近舒服的姿態，與各式各樣的藝術作品交流。

這篇文章，最大的目的就是希望消除觀者眼前的高牆幻象，提供一個欣賞作品的起點。以下想與大家分享這幾個主題：

● 　　為什麼抽象作品難以被理解
● 　　抽象畫到底要怎麼看懂
● 　　藝術史上的具象與抽象的發展
● 　　聊聊這次的展覽藝術家

為什麼抽象作品難以被理解

那些很難被看懂的抽象作品，其實並沒有遙不可及、沒有這麼難以被理解，而是在我們的教育背景之下，讓人們自己為自己築了一道牆。

一個孩子的學習過程，是幫天生無法理解的抽象事物貼上標籤：那個圓圓的東西叫做「球」；這個軟軟方方的東西叫做「枕頭」；那個形狀叫做「三角形」；這個形狀叫做「正方形」。在這個學習的過程中，孩子對世界的好奇心漸漸消失，原本擁有的純粹運用「視覺」獲得的樂趣，也漸漸被埋沒了。學會的標籤，會慢慢地多到足夠孩子用「頭腦」去理解這個世界，開始習慣眼睛看見的每一樣東西都必須有個標籤，如果沒有標籤，頭腦就難以處理與連結。

這就是我們習慣處理視覺的方式。

我們就這樣習慣用一個一個的標籤去定義世界，於是，一些純粹的東西也跟著漸漸消失了。我們對於「沒有標籤」的東西，很容易顯得不知所措。忘記了最初的，不懂文字，不懂外在世界的純粹的感受；忘記我們都曾經擁有的，那雙對於世界充滿好奇的：閃閃發亮的眼睛。

抽象畫要怎麼看懂？

那雙閃閃發亮的眼睛，是很珍貴的東西，每個人都曾經擁有的。只是可能丟失了、忘記了。而現在，希望大家可以在欣賞作品時，找回那個潛意識中最單純的眼睛：不需要頭腦的「理解」，不需要把眼

前的色塊線條「貼上標籤」，試著去看見畫面最單純而真實的存在。

有時候，並不是不知道如何看懂如何欣賞，只是太過陌生。在 1960 年代，羅蘭巴特就提出了「作者已死」的觀點，意思是當一件作品產出之後，就與創造者沒有什麼關係了，觀者可以依照自己的意思、喜好，去與作品連結。

因此，在這個時代，不僅僅是繪畫創作的方向各有不同，對於繪畫的理解、詮釋方式，也沒有絕對的對與錯。本文提供抽象作品的欣賞與理解方式，也不是絕對，只是提供一種角度與觀點罷了。

在這裡提出「如何看懂抽象畫」的觀點之前，想先提出另外幾個問題：
具象作品要怎麼看懂？要怎麼去評論好與不好？
音樂如何被聽懂？又如何去判斷好或不好？
我們在做日常穿搭時，如何判斷好看與不好看？

面對一幅寫實的畫作，因為很容易與我們的經驗連結，也很容易用這個連結來評判好不好，喜不喜歡。經驗就像是心中的一把尺，讓人可以有切入的地方。但除了像與不像之外，其實對於具象作品的欣賞，仍有某些「抽象」的原因與理由：包含整體色調給人的感覺、筆觸輕巧或是急促創造出來的個性、構圖視覺安排的引導⋯⋯等。

而這些元素，其實也可以是閱讀抽象作品時的基本參考。只是我們必須放下對於「一定要辨識出某個東西」的框架，用更純粹的視覺語言去跟畫面做溝通與交流。

如果用音樂欣賞來比喻，具象作品就像是有歌詞的音樂，抽象作品就像是沒有歌詞的純音樂。有歌詞的音樂，可以聽得出來他在「唱什麼」，可以因為歌詞內容而喜歡它，也可以因為旋律拍子而喜歡它；而純音樂卻少了「唱什麼」的認知，只能很單純的就音樂的本質來欣賞。

回過頭來想想，欣賞一件作品，也許在某個程度上需要一些眼睛的敏感與銳利程度，或是視覺經驗的廣度與寬度，但並不是沒有經過訓練的眼睛就不能用各自的角度去詮釋。我們可以回到最單純的自己，把各種框架，甚至是對於解讀錯誤、問錯問題的恐懼拿掉，誠實的面對作品，面對自己對於作品的想法、感覺、喜好，就會發現，並沒有什麼「看懂與看不懂」只有「願意與不願意與它交流」而已。

就如當我們站在大自然中，欣賞一棵樹、一朵花之時，覺得美，覺得喜歡，覺得心曠神怡，這個過程是很單純的。不需要去認識每一棵樹的名字，每一朵花的品種，只需要很單純的「欣賞」，很單純的「喜歡與不喜歡」就可以了。

藝術史上抽象與具象的發展

所有的存在，都有其脈絡，抽象藝術也是一樣。
就如我們的日常一樣，想了解一個原本不熟悉的人或事件，必須去了解其過去。在了解的過程中，我們會漸漸的產生連結，很多不理解的部份，好像就漸漸變得清晰了。

這次展覽探討的概念：「抽象」＆「具象」，經過幾百年的歷史，又是如何發展出現在的樣貌？

從 15 世紀開始，繪畫就一直往「寫實」的方向發展。眾多藝術家們一直在研究如何把眼睛所看到的影像，最忠實的呈現在畫布上面。

從 15 世紀義大利的喬托畫出了當時驚人的「畫面深度」（圖 1），雖然對於看習慣寫實作品的我們，仍然比較生硬，但在那個時代，已經是一個非常巨大的突破了！

圖 1

圖 3

之後畫家們就開始為之瘋狂，研究各種在畫面上模擬出真實的方法，因而出現了「縮小深度畫法」「透視」等等技巧。直到文藝復興時，米開朗基羅、達文西、拉斐爾，又把這樣的技巧提高到另一個層次，不管人物或是衣飾，都更加的栩栩如生（圖 2-4）。往後的幾個世紀，繪畫就一直朝著這個方向不斷的發展，人物靜物風景，一個比一個生動，像是可以走進畫中一般（圖 5）。

直到 19 世紀，這個世界發生了一些變化，科學開始急速的發展，照相機被發明，並且漸漸的普及，畫家們開始有了危機意識，開始思考藝術的意義。因為過去好幾百年，繪畫很重要的功能就是要「忠實呈現眼睛所見」，但這個功能卻被相機迅速地取代了……。這些畫家，面臨了時代變化之中，即將可能發生的「結構性失業危機」。

第一個挑戰傳統寫實技巧的藝術家們，就是印象派。他們對於光影、視覺真實的詮釋都進入了另一個範疇。在印象派的眾多革新之中，對於往後的抽象藝術發展，最重要的是：他們不在意在畫面上留下大膽的顏料與筆觸，讓顏料、線條、色塊、筆觸本身開始有了價值。在這之前，顏料一定得仔仔細細的模擬另外一個畫面中物體的質感，幾乎不被允許留下任何痕跡，就只能是一個被拿來「模擬成其他東西」的媒介而已（圖 6）。因為印象派這個大膽的革新，讓之後的繪畫發展，有了一條新的探索的路。

圖 5

圖 4

圖 2

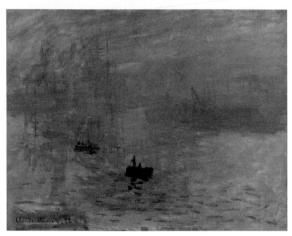

圖 6

圖 7

圖 8

接著來到二十世紀，被稱為「現代繪畫之父」的塞尚，第一次在畫面中把東西變形，不合理的手臂，傾斜的桌面。他用作品證明了就算變形，也可以讓畫面完整（圖7）。這就是一個注重抽象美感的開始。從這之後，各個藝術家百花齊放的「現代美術」時期，也悄悄的開始了。眼見的真實已經不再這麼重要，各個派別的藝術家們，開始紛紛用作品定義自己認為的「藝術」。接著，出現了「野獸派」（圖8），他們把紅紅綠綠的顏色們大膽的疊在畫布上。什麼是「眼見的顏色」，在作品中已經沒這麼重要了，更多的是嘗試性、大膽的、前所未見的顏色表現。這對於抽象的發展，又往前突破了一個門檻。

名氣響亮的畢卡索帶起了「立體派」（圖9），他把東西拆解重組，顯然已經不怎麼在意「眼見的真實」。在當時特立獨行的觀點與畫面組合，讓抽象的發展又離肉眼可見的世界再遠了一步。

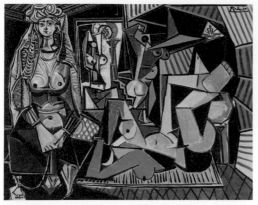

圖 9

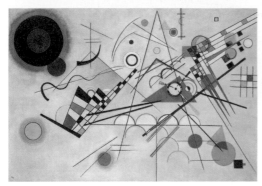

圖 10

抽象發展的下一個重要里程碑，就是康丁斯基（圖10），在這之前，所有繪畫就算顏色、形體有變化變形，畫面都仍然有個指涉對象。人物就算變了形，還是個「人」。但康丁斯基的作品，卻變得純粹，純粹的顏色、純粹的線條、純粹的形狀，沒有代表著真實世界眼睛可以見到的任何東西。康丁斯基同時也著有「點線面」一書，很理性地將顏色線條與人的感受連結在一起。例如：紅色看起來活潑、藍色看起來沈靜。把基本繪畫元素的地位提到了新的層次。

繪畫發展到這裡，可能性已經比一兩百年前更大更廣。若印象派之前，像與不像，能不能如眼見般栩栩如生，是一幅畫好壞的最重要的標準，而現在，理性與感性、具象與抽象、顏色、線條、形狀，都成了藝術家創作的源頭，創作已經不侷限於某個框架，每個藝術家都可以依照自己的喜好、個性，發展出自己的創作風格。在二十世紀，因為這樣的發展，繪畫風格百花齊放：表現愛的夏卡爾（圖10）、悲劇氣息濃厚的孟克（圖11）、童趣的米羅（圖12）、理性簡約的蒙德里安（圖13）。

「追求自己的風格」這件事情，在現在這個時代好像十分理所當然，但卻是因為在這樣的藝術脈絡發展中，對於繪畫標準與審美的開放，才漸漸形成的。

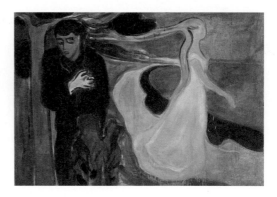

圖 11

聊聊這次的展覽吧

藝術作品的解讀與理解，不像數學題一般有正確答案，但也因為沒有正確答案，讓藝術欣賞更加迷人有趣。在不同人的觀看解讀之下，常常能激盪出更多有趣的觀點。就連藝術家本人提出的創作理念，其實也只是自己對於自己創作過程，以及作品本身的「解讀」，不代表那就是正確答案。因此，在本文提出的解讀與觀點也是一樣，不免帶著個人主觀，更不希望讀者將這些當作標準答案，而是藉著這些觀點，與作品，與自己的觀點去激盪、去對話，才能讓整個欣賞展覽的過程更多元、更有深度。

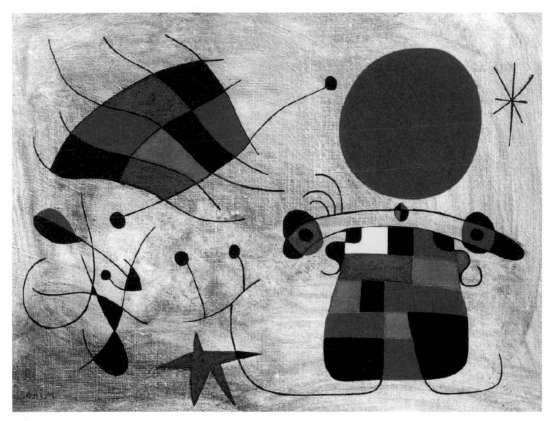

圖 12

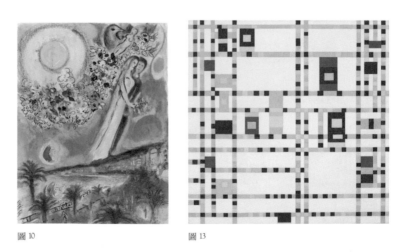

圖 10 圖 13

　　這一次，有幸在展覽之前，與受邀藝術家們有了一次深入的座談。這八位
藝術家，如同二十世紀各個派別的藝術家一樣，在學習過程中幾乎都是從
具象的繪畫開始，也都有很好的具象表現能力。只是到了某個階段，原本
學會的技巧與表現方式，都開始無法滿足心中的創作衝動與意圖，於是開
始去尋找不同創作方式的可能性。

劉晏嘉的創作，是這之中最靠近具象的。以芭蕉樹系列為例，作品本身可以閱讀到描繪時的不疾不徐、聚精會神。不以表現出完整的樹為目的，就只是老老實實的思考、觀察、描繪。雖是具象寫生，卻在描繪時，更深入的去思考、探索，關於繪畫的元素、繪畫本身、畫畫的人與眼前的對象之間的關係，想要好好的找到他們的本質。這令人聯想到現代繪畫之父塞尚。他也是窮其一生，花了大把大把的時間，就只想好好的描繪那一座聖維克多山。也是在這個繪畫的態度中，開啟了藝術史上一個新的紀元。

對於張宏彬作品最直接的視覺感受，是一片的綠意，然而卻很明確的看得出來，這些植物不是在大自然中生長的，而是經過人為處理的綠色景象。畫面遊走在自然與人工之間，具象與抽象之間，視覺與感受之間。就如藝術家對於創作過程的敘述一般，透過不同對立元素的思考、重組、衝撞出的不預期，在享受這些火花的過程中，尋找自己心中對於創作、對於生命的答案。

郭心漪的創作對象，雖然是肉眼可見的景象，但因為視角構圖的挑選，乍看之下卻有著抽象繪畫元素組合的趣味。水面本身就乘載著實相與幻象，漂在水上的落葉、雜草、浮木，都是真實存在的；而水面的波紋隨著風、或是其他外力的介入，對水底、水面之上的東西，都乘載著隨時間而變化的倒影、反射、成像。藝術家似乎藉著這些隨時變化著的「現實世界」，表達著「抽象」的各種情感。

楊治瑋的繪畫，畫面中游刃有餘，輕鬆自在，帶著一股嬉戲遊玩的趣味。在這個輕鬆玩味造型色彩的畫面之下，卻暗藏著對於視覺理解、具象抽象變化之間的深度。街道、動物、植物、靜物，都仍然看得出來可對應到某個現實世界，但卻被簡化成了線條與各種顏色的色塊。在這個簡化的過程中，常常也更容易看得出來創作者的個性與內心世界。如二十世紀藝術家蒙德里安，將樹木簡化至最後，就成了規規矩矩的方形格子與筆直線條的組合，這個方向的轉變，顯示了藝術家本人的個性，喜好簡約、整齊、乾淨，與一絲不苟（如同他的工作室與生活環境一般）。而楊治瑋的簡化，卻更多的是享受顏色與線條變化的樂趣，好似在創作過程，建構著一個富有童趣與詩意的內心世界。

郭俊佑的作品看似都從寫生開始，卻都結束於造型與組合、明暗與色彩變換的遊戲。畫面的組成十分的果斷、精準且毫不猶豫。就像是很自然的將潛意識與眼前的景象合而為一，透過畫筆「放」在畫面之上。創作者表示在這個過程之中，沒有任何內心感受的表現成份，完全是對於造型與畫面的遊戲與嘗試。而使人不禁開始思考，那畫面中所呈現的力量從何而來？再次細細品味每一件作品，就會發現，也許這力量就來自於，不拘於內心挖掘與情感細節的大膽與自信吧！

賴永霖的作品，從過去精湛的寫實技巧之中，淬煉簡化出更多自然流動的筆觸與調子，找出更多面對現實景象時的感受與體驗。雨幕與黑色系列，是明暗調子的兩個極端：黑與白。在作品的極端色調之中，那微小卻精確的明暗變化，更增添了神秘，令人想要好好「看進去」。也由於創作者原本擁有的

寫實技巧，在這簡化的色調裡，仍帶著「好像看得出來那是什麼」的畫面：那白色的灰矇矇之下，到底什麼被模糊了？那黑暗之中，到底藏有什麼看不見的東西？冷靜的神秘感，就在這寫實技巧與抽象表現之間，讓作品更加引人尋味。

以上六位藝術家都在具象與抽象之間探索與遊走，而最後這兩位受邀的藝術家：侯彥廷與林嘉文，就已經幾乎屏棄了對於視覺現實的描寫，走向更內心與個人狀態的呈現。

侯彥廷的作品，看起來像是「某個東西」，但細細想來，卻好像很難與任何「眼見的東西」做連結。那是一個一個的世界，而這個世界，是存在於創作者心中的世界。作品帶著一種流動與生長，這個生長是創作過程留下的痕跡。創作者在敘述自己創作過程時提到，這些作品是大量與自己對話的過程所留下的紀錄。像這樣純粹的抽象作品，在很難用現實世界讓人解讀連結的狀況下，觀者必須用自己的內心去與作品對話，不需要去追究創作者創作的當下經驗了什麼，而是更純粹的去看見作品本身帶給觀看者的能量與連結。

林嘉文的作品，明顯的帶著數位時代的觀看經驗，有如數位雜訊組成的自畫像，沒有數位視覺經驗的人，是不可能表現出這樣的畫面的。有趣的是，對於這樣「科技感」的畫面，創作者在敘述時，卻多次提到林布蘭的影響，提到林布蘭在創作自畫像時，內心深度與精神層面的探索。這與科技給人帶來的「冷漠感」放在一起，有一些衝突感。但也許「冷漠感」只是數位時代剛開始時，出現的一個反

思的聲音，實際上，數位科技比起冰冷感，卻更真實的為人們帶來連結。現在這個世界，數位科技已經深入人們生活、血液與潛意識。仔細想想，網路世界的確讓人們更願意與這個社會分享自己的內心世界，臉書、Instagram、Youtube 等，讓多少人願意主動透過這些社群媒體，分享自己的私生活給不熟悉的人，甚至陌生人。也許這就是這個世代發展出的一種探索自己的媒介與方式。

除了受邀的藝術家們，展覽也有許多徵件作品，每位創作者都用自己的方式去探討表現所謂的「形上」與「形下」。說到這裡，只希望這些文字，提供的是一個觀看與交流的起點，一個讓大家可以敞開心房與作品交流的開始。這個展覽，將可以讓創作者、觀者、作品本身這三者激盪出什麼樣的火花，其中的深度、廣度與趣味，絕對是非常值得期待的！

藝評家　洪筱茹

邀請藝術家

Invite artist ·

楊治瑋　郭心漪　張宏彬　侯彥庭　林嘉文
賴永霖　劉晏嘉　郭俊佑

楊 治 瑋
Yang Jhih-Wei

1974，臺灣彰化

形上形下—楊治瑋繪畫理念

我的繪畫從寫生出發，在單純的風景、人文描寫中淬鍊繪畫的基礎描寫能力和表現的形式技巧，寫生經歷日曬風吹雨淋、蚊蟲叮咬和許多的人為環境的干擾下，漸漸能將眼中的景色用自己喜歡的方式表現，慢慢的寫生繪畫的追尋演變成生活的一部分，成為日記流暢地用張張作品寫下生活的腳步。

這幾十年的寫生過程除了作品外，發現在自然、人文的滋養下，對比映照自己的渺小和萬物的豐富，再展開自己的作品發其實除了多數的描寫作品外還有許多自言自語的作品看似塗鴉，原來眼睛累、手酸怠拙就會用感覺來玩遊戲抒發心情，從景物的造型、色彩依現場的簡繁去拼圖，或將自己心情的色彩附加到畫面。多樣的作品體驗後更是發現繪畫除了能表現眼睛所見和技巧的展現，更可以單純是繪畫用畫畫的語言去表達所見所聞的感受。

幾十年的寫生之旅畫畫的想法透過各種形式樣貌呈現在我的作品，畫畫就是用顏料和畫筆享受這過程，因此寫生就不單是尋找風景和畫風，是寫生活！

繪畫裡的形上形下簡單來分就是抽象和寫實的兩端，形式不分上下優劣兩端的延伸中有各種可能，所以繪畫藝術風格萬千，值得我們細細品味。就像文學有敘述、散文、詩因為藝術家的角度或喜好來表現，其實所謂的真實在每個人的中都不同，是眼裡所見所觸及的踏實還是心理夢裡縈繞的感受？藝術家不用去解釋藝術只要真誠的實踐自己的思想，欣賞者本身就主觀，可以選擇自己的喜好欣賞更可以在不同形式的作品裡對比刺激自己的視野也是樂趣 ，形上形下是藝術呈現的範圍，希望透過分享能讓大家更進一步欣賞更多藝術作品。

2. 黃昏的公園在日落的紅幕下，樹林建築穿梭只剩剪影，依稀聽見小孩遊戲、老人下棋聊天的聲音，這公園黃昏如實的呈現可以想像，因此我希望色彩有新意但又不可以不是黃昏，用紅綠對比的色彩但是降低彩度讓畫面的明度接近，在綠色剪影下勾勒出公園的人們似有若無就像聽到的聲音，這低調的色彩和暗示的點景人物就像即將落幕的舞台劇。

1. 小村依著山勢住了許多人家層層疊疊緊靠的小屋、三合院豐富寧靜，信仰的紅燈籠沿街圍繞，畫這作品的時間正是傍晚放學、下班街道村民來往，我用粉紅的天空裝飾這樸實的小村，黑色的山林凸顯建築且用簡約的點、線、面來呈現樸實村落，街上錯落的人和燈籠稍微豐富自然成為焦點。整張畫作用多數的灰色調配上粉紅天空和輕巧勾點的細節，簡約不失豐富。

1.	2.
公園暮色	山林小村
2020	2020
水彩	水彩
27 X 38 cm	27 X 38 cm

1
—
2

1. 豐盛的靜物中有魚、花和水果，在過年前夕的心情下心想如何表達年節的氣氛，畫面要呈現喜氣的紅，相對的靜物就分配些許色彩呼應濃烈的紅色，花和魚在畫面上做不同的輕重，保持繪畫性不刻意描寫，簡化且豐富的靜物配上平面的紅色配出年節的氣息。

2. 住在中部八卦山脈下的員林，山下人家和一條劃過員林的快速道路，稱不上美景卻是最熟悉的家園，在這畫上百千張的寫生，收集起來的作品和記憶拼湊不起來家園的溫暖。有一天急忙送快遲到的孩子上學，回程被這暖暖的晨光給溫暖了，心中浮現家園的暖不是哪一片景色的描寫能代表，回家馬上將員林的印象畫進畫面，重點是用最鮮明的顏色將喜悅帶進作品，快速道路和山上錯落人家都被晨光溫暖成金黃，這是一幅集合日日所見風光和心中感動的寫生，色彩歌頌溫度的詩篇。

1.
有餘年
2021
水彩
78 X 56 cm

2.
故鄉晨光
2020
水彩
54 X 38 cm

1 | 2

車站是異鄉遊子的門，每個星期四接孩子補習的空檔，我就會和遊民在車站的廣場做自己，車站最顯眼的就是來往的人群和集結的計程車，黃色的計程車和夜裡的燈光在站前特別醒目成為我寫生的焦點，為了強調車子和燈光將畫面用黃色藍色來對比並且捨去夜晚的暗沈用留白帶表明亮的街燈，主角計程車和人物用細膩地勾勒方式，前景的街樹誇飾成粗獷的線條加上幾何的建築，畫面就在色彩的差異和筆觸的漸進和諧下發酵。

站前夜色
2021
水彩
27 X 38 cm

1. 夜裡的獨處是最美的時刻，是跨時空的記憶提領區也是白日夢的產地，更是現實的禁區。畫面的每個物件都是某個自己，畫面的顏色更暗示一種心靈的狀態。如果要理性來看畫面花太大動物太小……應該要當成一首詩，畫面各別物件的距離就是言語難以形容的感動，因此色彩的神祕性和物件的象徵性都有其趣味！

2. 將日日照顧的玫瑰花摘下放在室內，芳香漫漫洋溢著美好，畫了很多花的作品有各種品種、光線、結構等……總是覺得再好的技術都是花的樣子。感受到家中的玫瑰花香催化的感覺跟家人日常相處的幸福一樣，決定用最平淡溫柔的方式染出淡淡的玫瑰用花色取代明暗，輕輕的將幸福的滋味放上。

3. 庭園是忙碌生活之餘放鬆的園地，因此花園植物的枯榮的軌跡是時光的殘影，靜靜的坐在此覺得舒服寬心，仔細看看庭園就是理不清裡還亂的園子。春來了～微涼的風暖暖的太陽透過身體喚起美麗的心情，拿起畫具眼前的雜亂和盆花都被愉悅的感受消化，化成一片片大小不同的暖色配上微涼的冷色更顯溫暖，暗示的花色、桌椅盆景讓整張作品更顯活潑。

1.
夜未眠
2017
水彩
27 X 38 cm

2.
幸福
2020
水彩
27 X 38 cm

3.
春暖
2020
水彩
54 X 38 cm

1	2
	3

1. 每年春天員林的蜀葵花田盛開成為愛美人士的聚集地，蜀葵花的繽紛吸引人的目光更把花的姿態色彩記錄下來，多次的寫生經驗體驗出這繁花之美重點在色彩的聚散和錯落，所以故意在造形的部份提到造形的取捨能夠強化大小、色彩和明暗，用冷暖對比襯托花色，點的大小聚散是花的豐富，最後勾勒幾朵花讓抽象和真實串聯起來。

2. 常喝牛奶未必能接觸到乳牛，到牧場的印象一定是濃濃的牛糞味道和感受到牛好大身形且髒兮兮和圖片所見不同，在現場寫生時視覺都會被黑白對比的紋路給影響，專注在明暗細節的安排避免雜亂，待久後看著牛的雙眼和牠們的動作感受到我畫的牛可是有靈魂的生靈，牛的骨骼肌肉連結的邊緣線產生的造形非常的細膩生動，於是捨去黑白斑紋干擾用咖啡色背景襯托牛的形狀和潔淨，在重點頭部加上斑紋整張作品在簡化的明暗，精緻的造形中對比和諧。

1.
花田
2019
水彩
27 X 38 cm

2.
潔
202110
水彩
27 X 38 cm

1 | 2

1. 夜景的美是都市繁華中的浪漫，總是在夜晚遙望漆黑山林間錯落發光的人家，夜色給我繽紛熱鬧的氛圍，可是想到要畫一顆顆的燈火和漆黑的背景就放棄，因為我心裡的夜色是浪漫的，所以夜的對比錯落我選擇點線面的組合來重新詮釋，黑線纏繞的暖色亮點是燈火的分佈，山林和夜色就用鈷藍來映襯，就用大小、冷暖來構成更顯單純有力量。

2. 初春山林的百花綻放，讓人百看不厭的梅花就是其一，梅花本身的構成就是點和線、白花黑枝幹的的明暗對比，加上梅枝的姿態稱奇梅花小而雅，許多的好條件讓我們身歷其中時往往去了方向，因此我決定以梅枝為主梅花裝點，枝幹用黑色線條的長短 、粗細來表達空間，橘色圈點小花配上暖暖的黃綠暗示春意，透過直接的筆觸更能引欣賞線條之脫俗美。

3. 員林公園裡的興賢書院是員林學子大考必求的聖地，也是安靜讀書的天地，台灣廟宇的造形和色彩很有特色本身就是藝術，寫生的觀點大部分注重現場的構圖、明暗、色彩和空間感，不論如何用心觀察還是離不開視覺得束縛，因此我用廟宇的色彩印象、單純的筆觸來表達造形，目的讓色彩主宰畫面的氛圍，簡易的筆法將現場的樹和廟宇、人物重新分配產生繪畫的趣味，因此這寫生是先經過想法的整理再發揮的方式。

1.
山林夜色
2020
水彩
27 X 38 cm

2.
梅
2021
水彩
78 X 56 cm

3.
趣訪書院
2020
水彩
27 X 38 cm

1	2
	3

1. 難得的機會拜訪後慈湖，悠悠山林靜坐寫生很美好的經驗，山湖的層次簡單裡面的樹林層層疊疊細膩引人入勝，寫生時會因為空間結構簡單而過度描寫細節產生太大的落差失去和諧也會失去山林幽靜的氛圍，為了表達山林靜好我將減少山和湖在畫面的分割和樹的細膩層次用灰階的明暗和中間調的冷暖色，使畫面呈現大小塊面的張力和近似的明暗色彩達到和諧，山林之大視野寬闊色彩和諧舒適才是我感受到的後慈湖。

2. 雨在詩人筆下總是浪漫，但是下雨天水彩的寫生會讓畫失控，雨中的景色造形模糊也失去了明暗細節和色彩的豐富度，因為失去了種種焦點整體的氛圍相對凸顯，因此沒了描寫對象更要思考畫面的分割，這景本來是要畫庭園之豐富，因為下雨沒了對象就用色彩和明暗強化前景桌子和小花瓶對比出庭園在雨中的朦朧，前景的物體不可以描寫過頭畫面要維持一種和諧的表達方式，所以單純的簡化與構成一樣可以達到情境之美。

1. | 2.
山林靜好 | 春雨
2020 | 2019
水彩 | 水彩
27 X 38 cm | 27 X 38 cm

郭 心漪
Kuo Hsin-i

1974，台灣台中
2009 創作迄今海內外個展二十餘次

美，從那一刹那開始……

創作初期，從人文景象到動物世界，都是想反映出自身對周遭環境的觀察體驗與強烈關注的心境。然而，接觸藝術以後，生命的場域開始發生變化，越是想理解創作的意義，越是抵擋不了尋找本質的衝動，此時的內心開始出現反動，原有的塗抹已經無法滿足個體的需要，總覺得創作不純粹只是為了產出作品這個物質而畫，至此，瓶頸報到，各種心理壓力不斷上演，頭腦已經無法提供有效的解決方案。

為了化解壓力，我試著放下一切思緒，想辦法讓身心放鬆。在某日看完展的某一刻，來到一處經常通過，印象中總是雜亂普通，疏於整理的水池邊，此時心中並無任何雜想與期待，只想靜下心來享受並觀察著這個平凡池塘裡的水中生態。就在專注的刹那間，心中竟然產生一種無法言喻的強烈感受，是因為宜人的天氣嗎？還是完全放空的腦袋？不管如何，顫動無預警地到來，牽動著內在的美感神經，不參雜任何情緒的只是看，無關乎視覺的美與否，竟可撩起如此美妙的感受，這是本心的召喚嗎？沒有期待與任何企圖的只是看著池塘，反而感受到一種純粹的、清晰的美，這是自然給予的真狀態，此時的我深切地感到清新舒暢，是溫和的、安寧的，完全沒有負擔的接受。

沙爾‧貝班曾在其書中寫道：「人只要能夠在純粹的美感關係中存在一刹那，就能找回自己所有的力量與天份，這是我們所有人都需要的。這些美感愉悅的時刻，能夠讓我們想起自己的力量、我們在世上的存在以及我們的直覺能力。」沒來由的感動在瞬間傾洩而出，所有的一切是如此美好卻又短暫，但原本捲縮怯懦的心，好似又被注入養份般鼓脹撐開。也許創作時的思想變動能助人成長，逐漸體悟到世間的無常與變化，創作終究要回歸探尋自己的本心與本意才能讓身心真正獲得靈性上的愉悅。從那時開始，池塘意外開啟了我的內在原力，我相信，一切自有最好的安排……

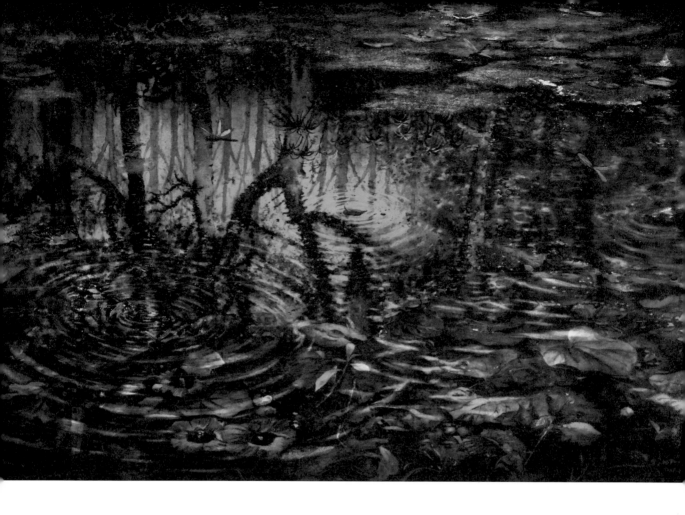

夜之夢
2013
水彩
102 X 152 cm

我的池塘作品，在視角的選擇上並不特別強調空間的深遠感，而是慣於將水面充滿整幅畫面，探索水面反映出的倒影、漣漪、枯枝、落葉與荷葉甚至水面下的方方面面。神秘又浪漫的池塘，勾起無邊無際的想像，好像存在著精靈般的迷人幻境，漣漪下的池水隱藏著無窮的秘密。

從物質中體現精神

創作於我來說是療癒心靈的儀式，是與自心溝通的管道，藉著創作的過程，企圖耙梳過往潛藏心中盤根錯節之妄心與暗黑情緒，學習並轉圜至更好的心境。初期時，池塘系列的創作思想，嘗試將所有對象回到事物本身，擱置一切預想與假設，只看那些存在的東西，還原所謂真正的現實世界，奮力排除想掌控一切的理性慾望，讓潛意識有機會介入來決定過程與結果。因為池塘的啟發與創作，讓我退回刻意失憶的蒼白童年，並重新尋回一絲熱度，經此「還原」的作用，再次定義自我的存有並與之和解。而每一次的創作過程，猶如經歷一次又一次的穿越，穿越到無時無空之境，僅存"我"與"心"之空界。起始的過程，如同將自己化身成一個巫覡一般，企圖展開一場儀典，藉由通過繪畫等物質運動的過程中，引現出現實無法呈顯之迷離神秘之恍惚幻境，再企圖捕獲當中的精神狀態。如此看來，「形而上」可謂一進行式也。

《繫辭》中「形而上者謂之道，形而下者謂之器。」的「道」與「器」，在藝術創作中，我們可以試著將之比擬為內容與形式的關係，內容本就無形與無體，但如何外顯出來，這時就得依附於形式了。「道」在《說文》的解釋指道路，可引申為通道、交流、流通之意，「器」承載著道，藉此彰顯出人類世界中的各種現象與觀點。人類的有限就在於我們還是存在於「道」之中，所以所有的創造活動與成果亦圍身於「道」中，而之於我的創作歷程來說，亦只是在有限的時間與空間裡，以藝術的形式讓自身發展成一顆曾存在「道」之中的微塵，藉此劃出一抹生命軌跡為目的。

現今大多數人的認知，都將"形而上"歸為一種抽象的概念，我們可以將它比喻為精神或意念，大多只能意會，無法徹底解釋清楚，而創作者如何將精神或意念從物質當中體現出來又能被觀者所感知並感應，就是創作者需認真思量的功課了。「深度是隱藏的，藏在何處？就在表面。」卡爾維諾的這句話，亦是形上形下、道與器、物質與精神的最佳體現。

雨荷
2019
水彩
230 X 153 cm

迷濛的雨引人惆悵不安，葉片承載著各種必須向現實屈服的壓力，或是失敗與不如意，面對這樣的困境，我們更要積極面對，如同荷葉堅定有彈性的莖枝，展現出生命中的韌性與不屈的精神。

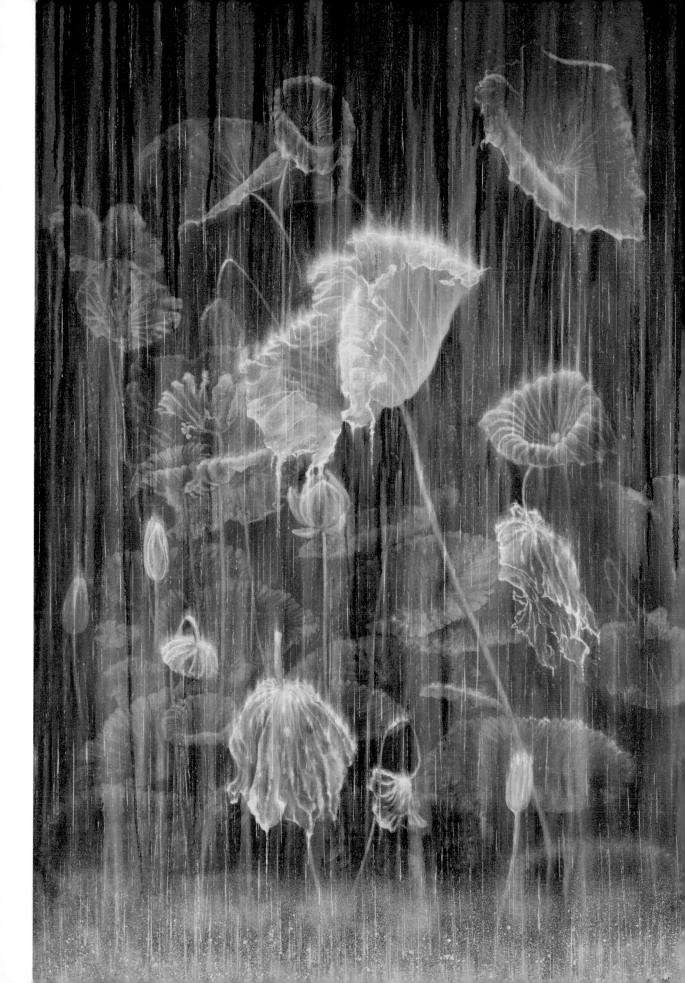

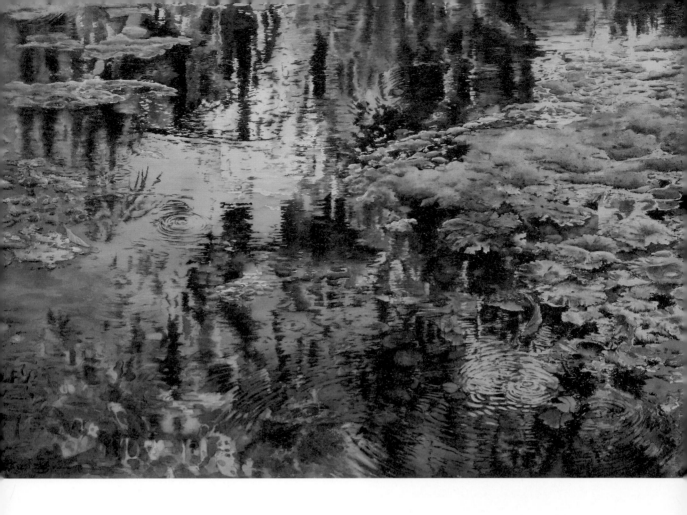

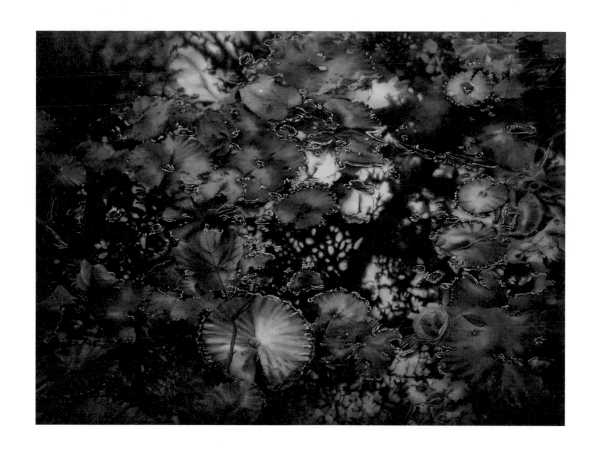

1.
生命之源
2012
水彩
102 X 152 cm

1.水的生命力是熱情奔放的，也可以是沉靜內斂的，漣漪反映出沉靜中愉悅開朗的雀躍，倒影讓這波池水激盪出自然與人文的美麗抽象，這就是生命的現在進行式，也是生命美好的來源。

2.
水・象
2014
水彩
113 X 156 cm

2.池塘裡的水象永遠變幻莫測，這也是吸引我創作不墜的因素之一，如同莫內終日與他的荷池共同探討人生的旨趣一般。畫中的樹影盤根錯節在水面上，日光躲藏在樹影的背後，曼妙的微光從樹縫中隱約透出，荷葉的光影婆娑起舞，光陰流逝的輕嘆與優雅的荷之美，在這些悄然的落花中緩緩生發。此幅的光是迷人而優雅的，這種光是經由水面反射所呈現的非直接性光源，雖非奪目耀眼的強光，卻可引發觀者的無限遐想。

1 | 2

寫實與抽象

寫實繪畫與抽象繪畫說穿了，就是一種表現形式，沒有孰高孰低，不管選取何種方式，重要的是創作者本身務必將自己欲表達的境界，也就是內容（形而上）置放於形式（形而下）之中並彰顯出來，而所謂內涵的深淺，則是創作者個人的心理狀態與修為歷練。當然也有很多人認為，寫實繪畫的藝術性不如抽象繪畫的藝術性來的高深，又或者形而上高於形而下，這都是一種斷章取義，流於表面的看法，會如此下定義之人當然覺察不出深度隱藏在哪裡，才會妄下斷語。但話說回來，自詡為藝術家或創作者的人何其多，坊間展覽源源不斷，創作的動機與目的又各自不同，如何分辨作品的價值與內涵，這就是觀者自身的課題了。

在不同的藝術家的作品中，透過他們的想像與移情，將生命中強烈豐沛的情感，運用各家拿手的藝術表現滲透到作品當中，再由觀者的賞析行動直接或間接的感受不同作者所傳遞出來的各自觀點與能量，作品只是一個引起觀者思考的媒介，所有的經典作品都是相通的，都是深刻的揭示了我們人類最基本最普遍的情感和精神的追求，透過這些作者強大的感染力，除了怡人的視覺享受，更重要的是讓觀者透過作者在作品中顯露的心境，能對自然、現實與人生有更深層的啟發與省思。

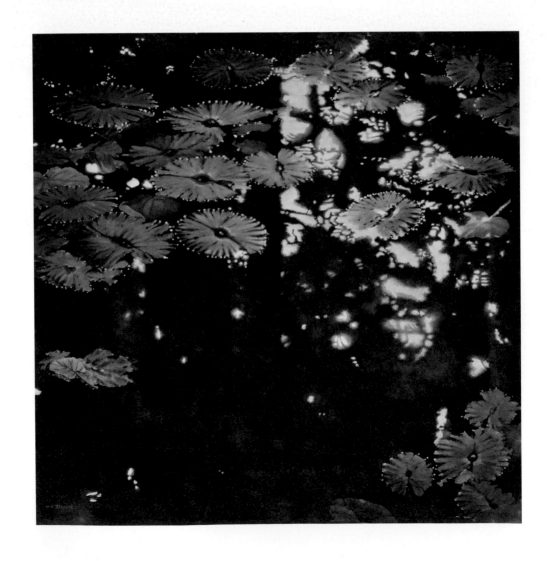

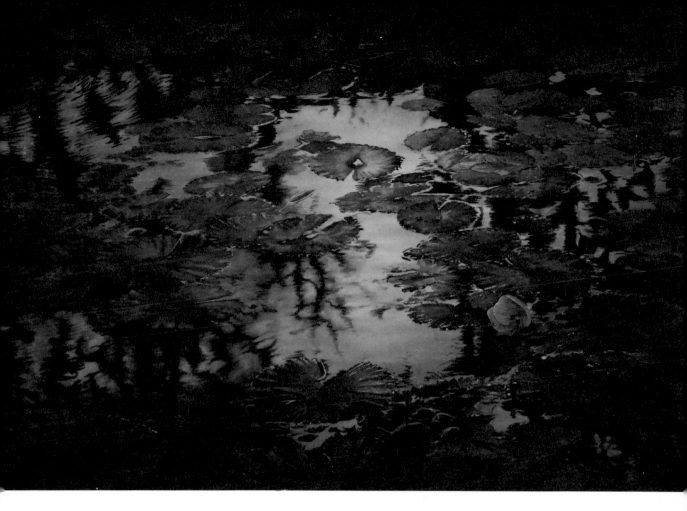

1.
光迷藏
2016
水彩
113 X 113 cm

2.
魂縈之夢
2014
水彩
152 X 102 cm

1. 畫中的光，隱喻真理與真實。真實，好似與我們玩躲迷藏一般，促使人們自己去尋找與發現，如同「洞穴理論」中，洞內那些只看見影子的人們，自以為看見事物的本身，並心安理得的接受這樣的「事實」，而被光引出洞外的人，本著強烈好奇心的驅使，只為探索更真實的世界。

2. 我從場域中的物象，醒悟到自身迷戀的是對自然的依賴，在因緣巧合之下觸碰到池塘這個題材，即深深的被其所吸引，透過對池塘中方方面面的體察所產生的視界與內心交互作用後盡情詮釋，最後產出自我心境的具體表現。

1.
如夢
2014
水彩
152 X 102 cm

2.
謎池
2014
水彩
75 X 105 cm

1 | 2

1. 世間的一切有如幻影，所有的人都覺得思考是很重要的事情，所以不斷地學習如何思考，努力積攢知識與歷練，卻不知不覺與純淨的靈魂，單純的心漸行漸遠，甚至早已遺忘最初的、本真的狀態。也許我們真正該思考的是學習如何覺察、專注與放下。現實世界猶如一場夢境，醒來後我們才享有真正的自在與安寧。

2. 影子，是光線被不透明物體阻擋而產生的黑暗範圍。從心理學層面來說，「影」是自我內在的象徵，畫面中盤根錯節的倒影，隱喻許多尚未梳理的、謎樣般的種種記憶。藉由「影」的象徵概念，揭露並投射出人心內在的陰影面或內心私密，以達自我挖掘、自我療癒之目的。

共存與共榮

無論是形而上之於形而下、具象之於抽象，看似相對卻又相互依存，一體兩面，缺一不可。世界需要的是和諧而不是對立，是平衡而不是傾斜，只要是有人類的地方，就會有爭論不休的問題，藝術當然也不例外，許多問題都是層層疊疊千絲萬縷的關係，僅以文字三言兩語的解釋亦容易流於淺薄與疏漏。也許此刻我們該適時的放下，排除所有干擾，放飛心靈，讓直覺帶領你我在作品的幻境中悠遊自在。我相信不管是創作者抑或觀看者，當你真正有需要時，你才會自發地去思索答案，別人設定好的答案，看似正確有效，卻不一定是最適合自己的，因為境界生發於自個兒的內心，每一個個體的精神世界都是孤獨的存在，但我們是否可以試著用愛將之串連起來呢？

一畝方塘中的生命榮枯、裡外世界、光影共在、無常變化、萬物和諧…等，皆是我極力想在作品中表達出來的心願，以創作為職志，希望我的創作能給觀者帶來平和與撫慰。

1. 微微晃動的水面與漂浮著的荷，讓畫面流露出優雅又靜謐的氣質，我試著將主觀審美和客觀具象體現在祥和的心境之中，表達如夢境般的超現實空間。

2. 夢的主人是潛意識，夢境是現實的鏡像，夢也是深沉的智者，他企圖用許多的隱喻讓做夢者自己尋找答案，如果你不學會覺察自己的心，那麼許多的答案將永遠沉睡在最深最暗的角落裡，失去自由。

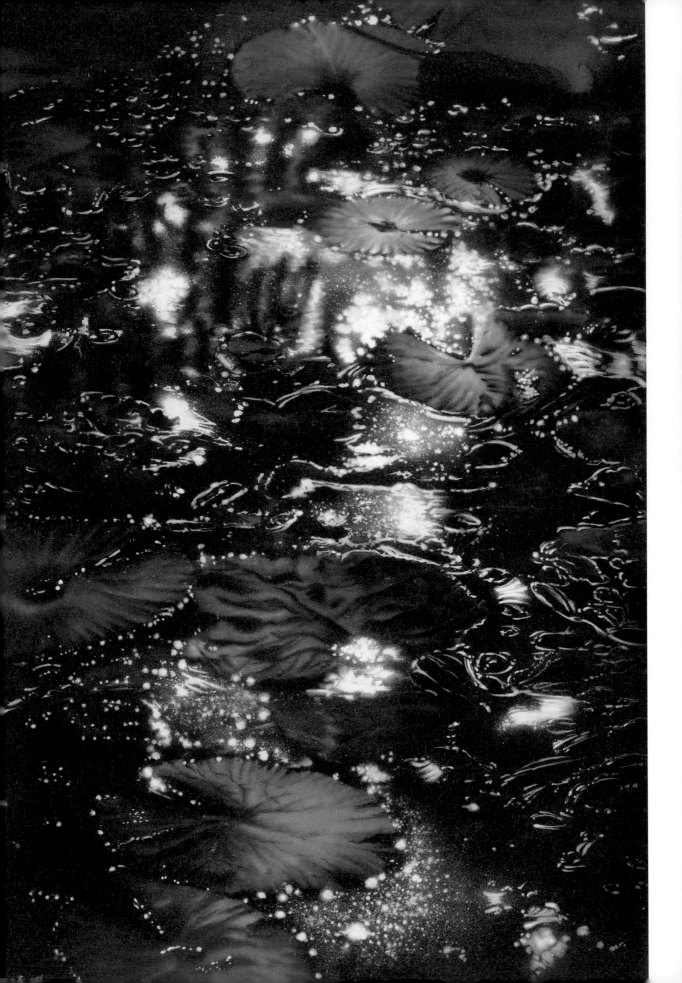

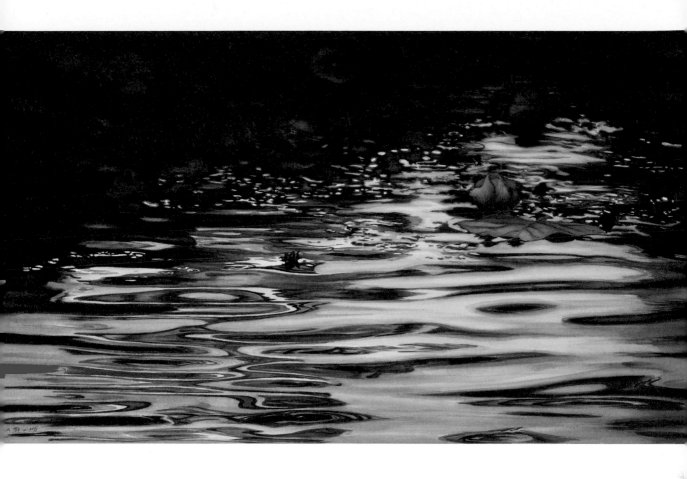

1.
時間流
2017
水彩
170 X 113 cm

2.
逐流當下
2016
水彩
61 X 109 cm

1. 從哪裡來，就往哪裡去，時空無礙。在無窮無盡的宇宙中，我們是過客，也是塵埃，一念放下，萬般自在。物境本身，透過自我意識的作用進而產生心境，而這一境地就是形上之精神所在。

2. 在落日餘暉的片刻，熟悉的池塘邊，思維的流動輕擾著此刻的美景，回過神來，努力克制著心念蹦竄，保持專注，活在當下，享受著自然給予的美感顫動，頃刻之間，天地的能量與自身交融，讓疲憊的身心，再次獲得撫慰、療癒。活在當下，多麼美好的體驗。

張 宏 彬
Chang Hong-Bin

國立師範大學美術研究所畢業｜台灣好基金會【池上藝術村】駐村藝術家｜中華亞太水彩藝術協會正式會員兼理事

獲獎

2020 《庭院暖暖》作品為"法國水彩雜誌"L'Art de l'Aquarelle 第 45 期封面及內文專訪

2020 《沙數恆河》新北市美展水彩類｜第二名

2019 《返影過往》臺中市第 24 屆大墩美展水彩類｜第三名

2019 臺北華陽水彩寫生大獎｜畫我臺北徵件｜首獎

2019 《晏然自若》作品獲得桃園市第 27 屆桃源美展水彩類｜第二名

2018 《追憶似水年華》作品獲得新北市美展水彩類｜第二名

2018 光華國際獅子會光華杯寫生比賽大專社會組｜金獅獎

一、創作理念

（一）實相非相

從室外對景寫生到室內的創作，就是希望將外在風景形式與內涵透過再造、綜合及整合，加上心靈幻化後融匯到作品中，因為畫作不是地理景物的圖解，也不是形象的說明，那些只是藝術創作的素材，必須經過剪裁、誇張、重新組合後才成為作品。因此透露出的訊息便不單只有物像符號般的旨趣，同時也是個人深層思維的探索。以窗戶反射的特質來描述現實中存在許多真實與虛幻的複雜辯證法則，用「自然」與「人工」之對照，是我企圖探索兩者衝突的火花。此次作品結合了表象與心象的對照，在兩者之間尋求新的平衡模式，這種近似凝止的物像情境加上所設定的主題特質，是要進一步企圖去闡發人文與自然間的交感，捕捉真實空間中的窗戶光影，將影像左右相反，經由創作手法，使大多數的觀者不易察覺其原有真實空間之構圖，暗喻人對周遭事物的瞭解但也很容易流於表面化，缺乏深度的認知，而人與人的關係亦復如此。因此可以這麼說，我們都活在幻相中，而不知道那個是幻相，當下找不到的，那個是真相。

以寫生為基礎，延伸出對風景的觀察心得，這是客觀上的認知結果，再運用具象的手法來表現直觀的

1 | 2

1.
實相非相
2020
水彩
54 X 75 cm

2.
午后時光
2021
水彩
37 X 72 cm

感受。換言之，在這次的創作當中，我以真實風景為媒介，但是只取其心靈感應的範圍，那是我心象的世界，也是異於客觀形式的表達方式，在表象的寫實描寫之下，慢慢的轉換成個人對畫面主觀的感受；此外，藉著窗戶玻璃特質所製造出來的錯視與返影，來營造出虛幻的影像，讓觀者看得到卻摸不到的特質，來表達眼睛所看不到的世界，這是我心中的影像合成，也是獨一無二的感受。形式上將主題與配角運用構圖的變化及描寫程度大小區分出來，更要強調的是，綠色調在這次創作中所扮演的重要角色，正因綠色是大地的色彩，希望藉此引申人生境界的永恆性，藉此印證生命裡色身與精神的相互交替，唯有看盡一切繁華，才能真正放下所謂的自我，外界的形形色色都是虛幻，此觀點是我繪畫中一個很重要的精神指標，也是憑藉的依靠。

1 | 2

1.
追憶似水年華
2018
水彩
70 X 100 cm

2.
返影過往
2018
水彩
80 X 110 cm

(二) 鏡射的特質

就像是一種反射空間，反射性如鏡子、水面、玻璃
等反射物體形像，造成空間距離效果，一種空間體
交錯、重疊、前後產生空間感；立體派的空間就是
利用交錯、重疊產生空間感、透明性的表現，很有
技巧的用法處理出豐富的內容。

反射中的映射並不相當於實際存在的事物，儘管裡
面製造的形像比描繪的複製品更加忠實，可是這個
形像是沒有根據，是不真實的，在人類的感官中，
唯有視覺和特殊的觸覺能感知得到映射，這兩種知
覺是我們感知現實的基礎。

鏡射裡的形象是個很奇妙的東西，看得到，卻摸不
到，人們賦予鏡射形象特殊的象徵意義，因為它能
增加視覺的敏銳、反射光線，而這正是一切美的根
源，但是卻無法複製現實它的無所不在，當我們從
反射的形象看見自己時人們照鏡子時，他看的是反
射的表面，還是穿越鏡射所看到內在的東西？映射
引發一種隱約呈現於鏡外，非人世間的感覺，要求
人們的眼神穿越它，其實，鏡射就好比是一面稜
鏡，它能擾亂人的視野，它所隱藏的東西和它所顯
示的東西一樣多，人在面對時，就把人的目光引向

1.
屹立
2021
水彩
51 X 72 cm

2.
往事如煙
2021
水彩
37 X 72 cm

3.
風景標本
2020
水彩
102 X 155 cm

```
1 |
——  3
2 |
```

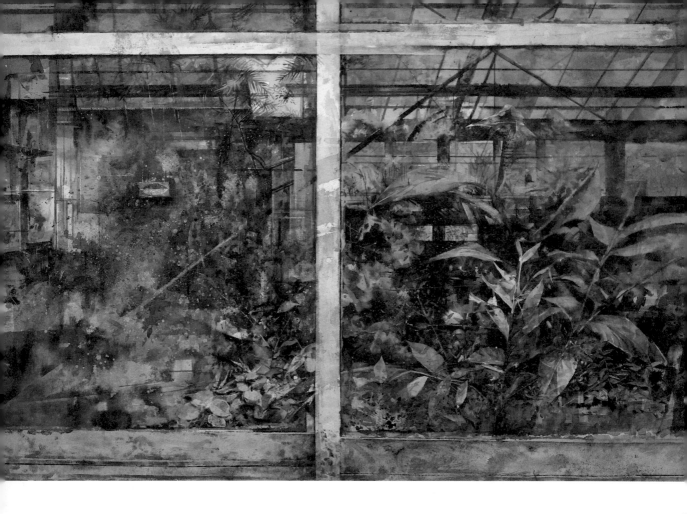

一個標示複製和比擬的間接方向，這個方向似乎表明，在可見之中還有一個不可見的「他方」，形式無本體，它不可捉摸、無法觸及，但鏡像卻彰顯一種無瑕的純淨，揭示神性來源，而這個神性又是製造一切相似的所在。

鏡射的特質在許多物質上可以發現，其中最普遍的就是窗戶，窗戶是一種隔絕空間的東西，將世界區分為二：室內與室外，但是它又隨時可以開啟與外界產生聯繫，若是我們透過窗戶看出這個世界，你將會發現許多重疊的影像，一個虛幻但真實的世界，這就是非常奇妙的地方，畫家為了擴大空間、製造深度和揭露實相的異質性，便以實物和映射雙雙壓縮在不同平面的手法，將視覺的奧妙推展到極致，觀看者（如畫家）擁有一個特殊的地位，他被引入畫的場景，受慫恿進入這場反射的舞會，內和外，這場迷幻的舞臺劇邀請那些逃離人的眼睛之東西回到畫裡，整體的觀點和特殊的觀點都是同一空間的組成分子，但它們的界線卻模糊不清，鏡射的特性暴露觀者目光的假像，映射確認了實相，如同物體的身分是在另一個物體的折射中被揭露的，如同映射捕捉不變性的視覺現實，作品的重要特質，我希望突破真實與虛幻的際限，重新探索屬於心靈象現的永恆真義，並追求在變化不定的視覺世界中，捕捉一個具有不變性的視覺現實，把造成視覺世界那一個時刻都變形的時空因素淨化，在繪畫上創造一個凝固的視覺世界。

因此從鏡子的妄想到鏡子的啟示，從虛假的映射到充滿想像力的象徵，視覺的隱喻常常被引用，以致轉化它們的意義。人為了看自己而看著鏡中的自己，但他看著自己的鏡子卻給予他超過外表或外表之外的東西，是一種他對自己神秘的和變形後的理解。

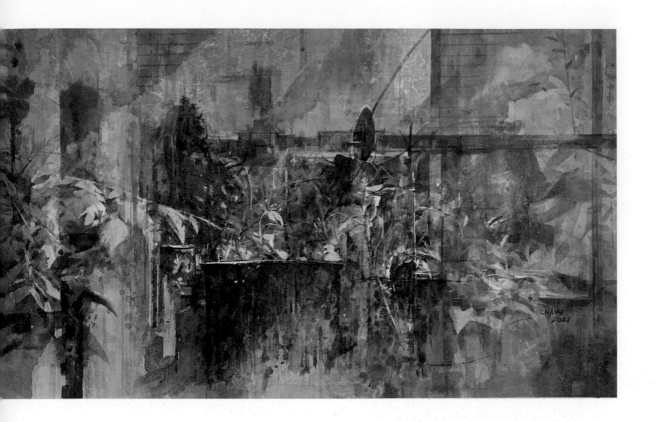

二、創作的形式

（一）透明 (transparency)

一般物體被遮住的部分是看不見的，不過如果這部
分還是可以看見，就是運用透明的技巧，透明技巧
也是為製造感覺上比較接近的空明技巧，更進一步
的理解——把透明性作為藝術作品中發現的一種狀
態——被喬治·科普斯（Gyorge Kepes）在他的
《視覺語言》（The Language of Vision）一書中
很好的定義：「當我們看到兩個或更多的圖形層層
相疊，並且其中的每一個圖形都要求屬於自己的共
同疊和部分，那麼我們就遭遇到一種空間維度的矛
盾。為瞭解決這一矛盾，我們必須設想一種新的視
覺屬性，這些圖形被賦予透明性：即它們能夠相互
滲透而不在視覺上破壞任何一方。然而透明性所暗
示的不僅僅是一種視覺的特徵，它暗示一種更廣泛
的空間秩序。透明性意味著同時感知不同的空間位

1. 2

1.
迷離徜恍
2021
水彩
42 X 71 cm

2.
沙數恆河
2018
水彩
78.8 X 109.2 cm

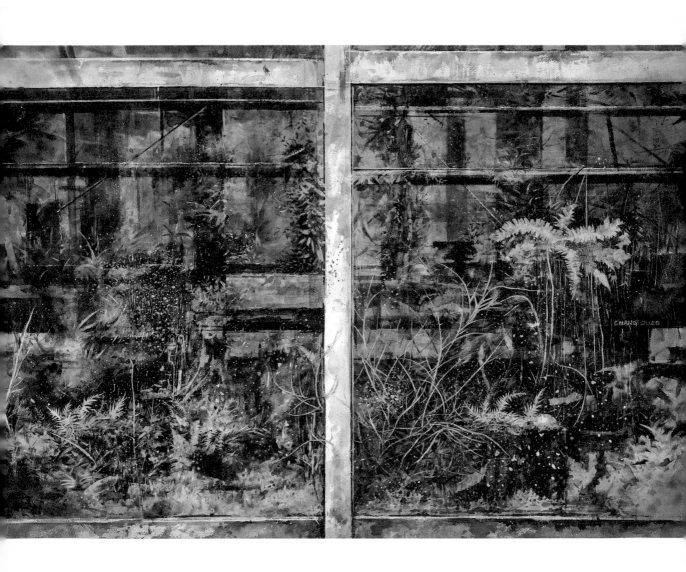

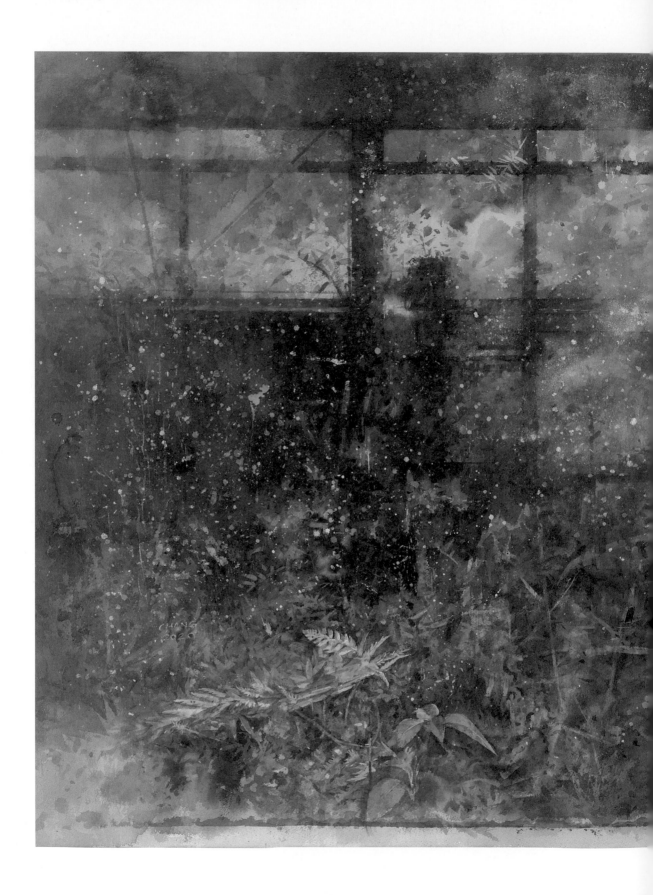

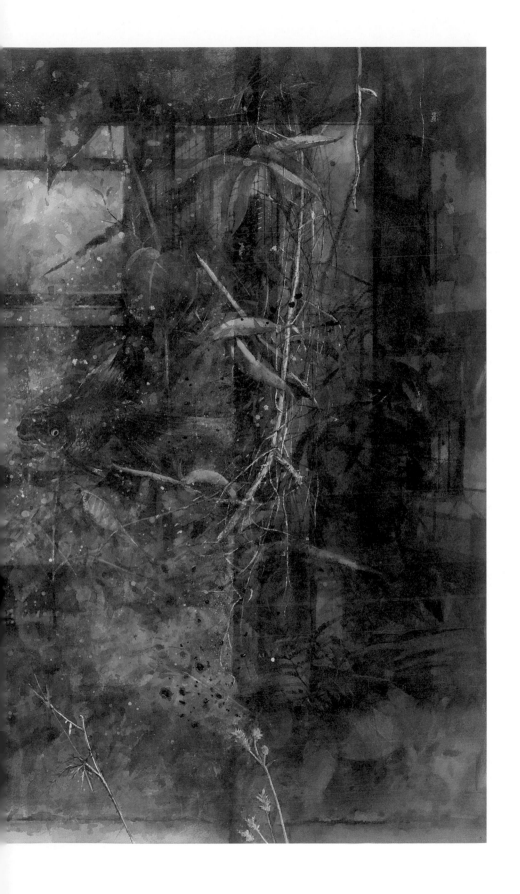

置。在連續的運動中的空間不僅後退（recede）而是變化不定（fluctuate），透明圖形的位置具有雙關的意義，較近的圖形和較遠的圖形在我們看來都處於同一平面上。」

（二）貫穿 (interpenetration)

貫穿是指平面或物體互相穿過對方，可以看到穿過去的部分；貫穿可以很清楚的顯示空間裡平面與物體的位置關係，同時也可以創造遠近或深層空間的錯覺；貫穿也是一種穿透性，在兩者不同物料連結，讓觀者視點產生移位之作用。我的作品中運用了很多貫穿的例子，其用意就是要表達虛幻的感受。

（三）影像組合 (image combination)

在作品的表現方式上，相片輔助是有其必要性的，因為它可以延伸當場觀察的思考情緒；另外就是將不同的照片資料加以組合，成為新的語言，這是創作者普遍運用的表現方式。組合的思考方式比較傾向於在單一影像重組、重疊、交叉、拼湊等蒙太奇的效果，它會令觀賞者產生空間轉換之感，造成素材之間不協調的衝突，或是意外的協調契合，而產生的視覺經驗。

三、作者自述

我的創作主題上初期常以大面積生態風景佐以人造物件，如透明溫室、窗景空間或建築一隅等，以熟稔的重疊，渲染，沒骨鋪敘畫面，構圖上則嚴謹地觀察現實空間中的景象重疊，營造恬淡卻蘊含豐富底蘊的生態風景。

到了近期，我開始轉換創作視角，畫面中降低寫生比例，轉而從心相而成，減少人造物元素，以大面積的綠色表現，將其融入整體視覺的背景中，原本對於生態的觀照至新的層次：遊蕩於視覺的虛與實之間。 在此亦是一種生活態度，形容模糊而難以分辨清楚的狀態。

要「如何定義真實？」這個問題懸宕在進行式的歷史長書已久，儘管認知科學家富夫曼（Donald Hoffman）和現象學家胡賽爾（Edmnd Gustav Alrecht Husserl），都曾嘗試為真實勾勒雛形，但至今仍對「何為真實？」無法給出一個明確的答案，成為了人類幾千百年來的共業。不過，前者以數學模型建構出人類如何計算與測量現實，後者則提出純粹意識（pure consciousness），兩者領域相差甚遠，但對於什麼才是真實？ 都有共同方向，即，意識就是真實。

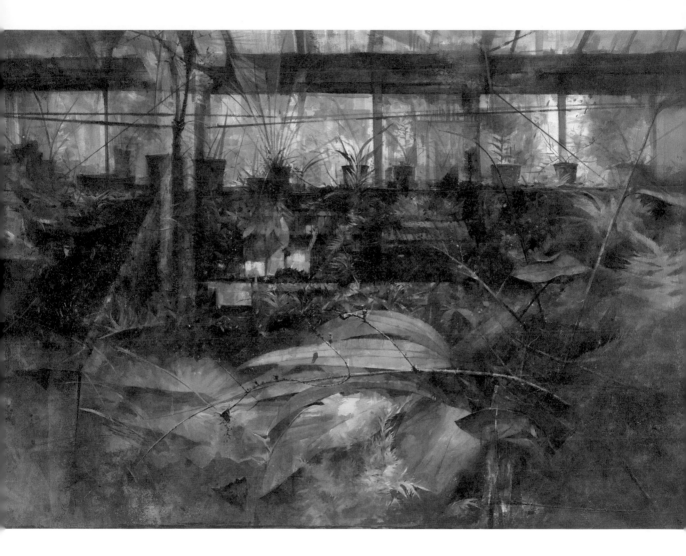

晏然自若
2019
水彩
70 X 107 cm

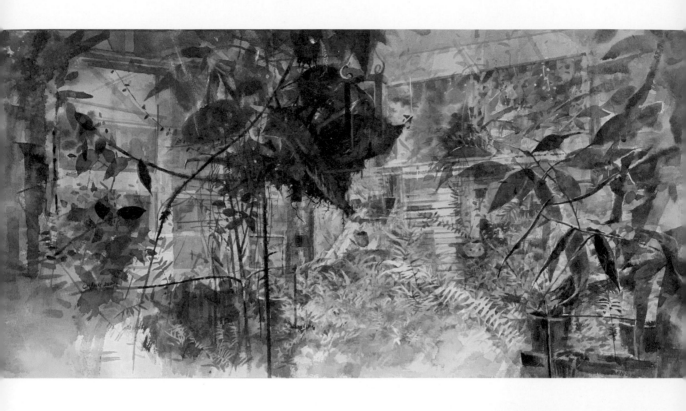

1.
蔓延
2021
水彩
37 X 75 cm

2.
歲月靜好
2021
水彩
38 X 105 cm

<table>
<tr><td>1</td><td>2</td></tr>
</table>

科學研究與藝術創作並非一種徒勞，我曾經說過：「創作是自我的修行，亦是自我的追尋」，創作正是回歸初心與建構真實的自己的一條途徑，如同胡塞爾出的「生活世界」（Life-World），其指個人具體經驗到的現實世界，是一個藉由個人視角與生活場域所建構出來的理解空間（horizon of understanding），於此，我的作品即是探索其觀察世界的生活提問，從《追憶似水年華》、《返影過往》的城市與自然的疊影衝突，《屹立》細微的生活觀察體現，到《風景標本》、《沙數恆河》、《晏然自若》、《迷離徜恍》、《實相非相》到《蔓延》的虛實拼貼，《午后時光》、《往事如煙》與的結構逐漸模糊所形成的氤氳渲染，最後至《行旅圖》及《歲月靜好》中回觀生活的世界，建構一貫的對比，承前脈絡拓展出心的視野，正是創作者本身所凝視的自然心景。

沉浸於層次豐富的綠色色彩中，盎然綠意是否帶有神秘療癒力量？或是具有某種環境轉變的警示，抑或是對於人類的破壞行為進行批判？每種軸線都是一條可能的路徑，但可以確定的是，圖像完成期間是在我退休之後，心態中對社會化的淡出，進而對於世態的放下，這樣的情境從作品中原本人造與生態的強烈對比，到轉化成物，自然之間融合下的悟淡、輕盈，並終回歸自然，讓迷離徜恍成為塵埃落定，達到《莊子》「天地與我並生，萬物與我唯一」中，復歸樸素的靜謐境界。

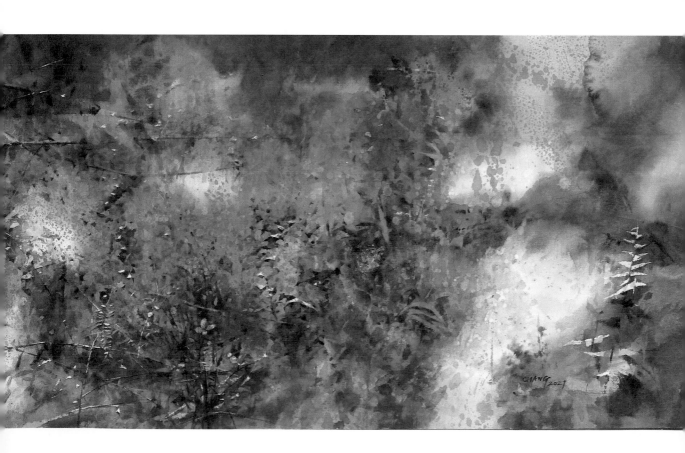

侯彥廷
Hou Yan -Ting

1985，台北
國立台灣藝術大學書畫藝術學系研究所畢業
中華亞太水彩藝術協會正式會員一我在教學的日子創辦人兼水彩老師

獲獎

七十五屆臺陽美展一銅牌獎
第十二屆新莊美展水彩類一第一名
第十屆警察節美展水彩類一第一名
第三十七屆青年水彩畫寫生比賽社會組一第二名
第三屆美哉台灣華陽獎一銅獎

展覽

2020　水彩的可能，桃園水彩大展，桃園市文化中心
2019　掬水話娉婷‧女性水彩人物大展，國父紀念館
2018　隨機取樣一侯彥廷創作展，郭木生美術中心
2015　行走一侯彥廷創作展，東吳大學
2015　15個面向‧台灣當代水彩大展，郭木生美術中心

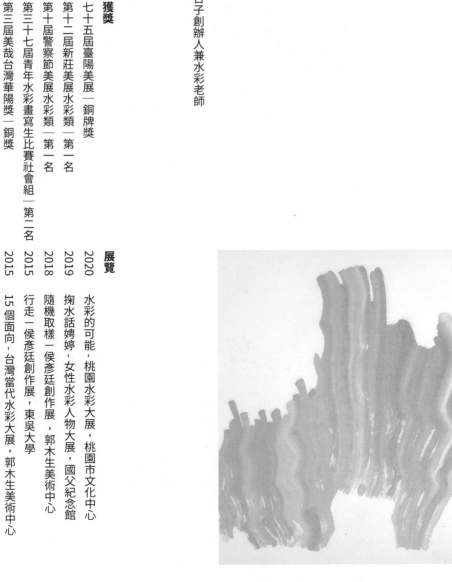

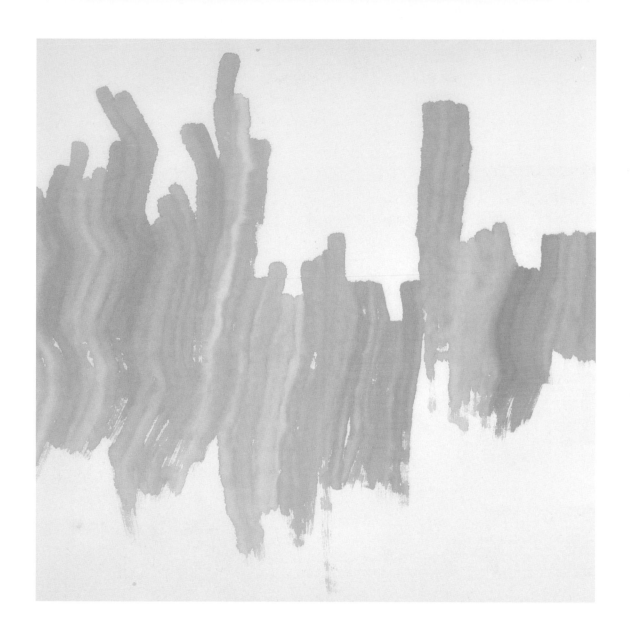

從外求到內求
從外在形式到將感覺具體化

回顧自己的繪畫歷程，在 《行人》 系列作品中，
我意圖畫出都市中喧騰但寂寞的衝突感。當時的
我將目光落在物體表象，關心對象在特定狀態的形
色組合與形態變化。透過對象的形象表現自己對畫
面與媒材的認知。對與人相關的議題和畫面規則潛
心摸索著。

三年前因緣際會，我開始意識到對象與自我之間原
本即存在的能量場，注意力逐漸轉向，轉而聚焦
內在實質發生的現象。

1.
一種─蹋糊塗的感覺─1
2018／5
水彩、墨汁、宣紙
70 X 70 cm

2.
一種─蹋糊塗的感覺─2
2018／5
水彩、墨汁、宣紙
70 X 70 cm

1 │ 2

作品亦開始了自發性的變化；因為信任作品本身的能量，我減少了說明性的表達、試著將流動的能量具體化，化為心中所見的影像，嘗試再現那些活躍於內心的實在感受。並自此期許自己永作一名探索者，對生命及創作至終保持敞開與好奇。

關於抽象

藝術的特殊能力為：將非語言的經驗具體化。抽象藝術家又因發現了自身內部存在著某些無法透過任何已知形象或者語句來再現的內容，而找到抽象表現這條路。

當我們向內觀照，會確實的發現存在著某些非語言經驗或者思維，它們無法透過一般性意象來表達。這個內在的非物質世界需要自己的出口。

因發覺這些內容不能再承載以經驗世界中的時間與空間，故而需要為其創造一個全新的宇宙（一那宇宙中有其獨有的時、空法則，也自有一套運作系統）。

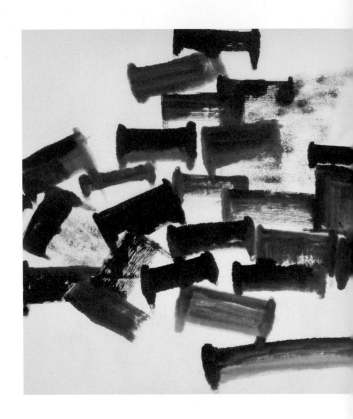

具象藝術則提供觀者可辨識的形象、以及通常可理解的時空邏輯，以利某些特定（或明確指涉的）內容／訊息得到共鳴及傳遞。具象藝術一般被理解為一敘述性語言。創作者經由某經驗活動產生個人意象（例如看見美的事物而心生感動），進而遭遇一股將之記錄下的驅力。

以寫生為例，當我在自然環境中潛入當下感受，欣賞環境中的光線與身心體會到的空氣及色彩感，便產生將這些物質對象（與對象間關係）記錄下來的動力，期盼能夠抄寫下這些直接經由視覺觸發的感 覺內容。

（於此插播關於"藝術表現手法"的延伸討論：在我們的感官內容與感覺質感中充滿著集體性的聯想與連結，而創作者擅長透過個人化的手法表現其中個人化的內容。當一位創作者提供了一種個人化的語 言，便在世界中新增了一種認知方式。）

1.
原始狀態—1
2018／5
水彩、墨汁、宣紙
70 X 70 cm

2.
原始狀態—2
2018／5
水彩、墨汁、宣紙
70 X 70 cm

3.
原始狀態—3
2018／5
水彩、墨汁、宣紙
70 X 70 cm

| 1 | 2 |
| | 3 |

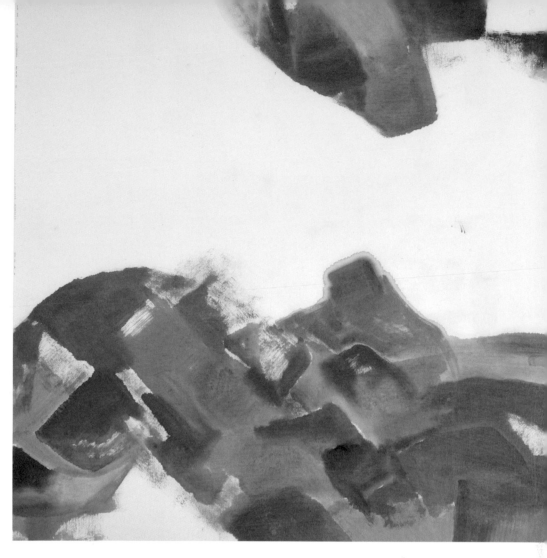

凡可感知的對象近乎皆可透過繪畫、或其他具象藝術形式加以模仿。而抽象繪畫，不論是偏感性的情感表述性抽象、或畫面冷靜的理性抽象，實則也都瞄準了存在於內在的某意向出發。該意向可能指向某個能量，或某種經驗。它有可能是某事件、某種理念或是某事物，經由個人內在轉化而新生的特定能量。我們或許無法在一件抽象作品中找到我們所熟悉的形象或者觀看習慣，但卻不能因此而否定其真實價值。

在我的抽象作品中，我試將『感覺的感覺』具體化，其過程是一對焦狀態。創作的過程即是目的的一部分—試圖對焦當下流動的意識。透過"心中的眼睛"，對焦於內在某一些內容上並同時抓取。此時身體與意識之間產生對話，身體自然地隨意識而起伏，在不斷流動、聚焦的過程中產生畫面。

畫面透過形狀與色彩來乘載並傳達內在力量。在我的抽象創作中，形狀與色彩並非刻意經營下的產物，而是自然地從"意識—身體—手"流淌而出的形象。畫圖是人類因（非生存）需求而產生的特殊活動，需求全因人而異。以我個人為例，在繪畫的過程中我接受內在驅力的引導，在經驗、情感、與當下感受之中進行。向內提取，照見自己的感覺、情感、情緒、意圖，此時每一個細節皆沒有隱匿的機會。因藝術能夠『整體的』表達經驗，這種直面也帶來個人轉變與超越的可能。與此同時—在創作與觀看藝術作品的當下，我們得以透過自己（個人）的內在經驗，感知整體（人類的）統一性。

目前我所嘗試的抽象繪畫方式近似於（對內）寫生。直接對應對象而作畫的好處於我而言，是得以去除慣性、自然地改變行為。包括思考慣性以及動作慣性。當原有的慣性素材皆不足以表達內在所見對象時，『改變』應運而生。
在沒有定見的狀態下觀看得以產生更多可能。去除表達慣性，便能從中發現更多詮釋途徑、和全新的表達邏輯。我認為這是"與自己學習"的絕佳方式。

1.
理性狀態
2018 / 3
壓克力、日本紙紙
79 X 31 cm

2.
隨機取樣
2018 / 3
水彩、墨汁、宣紙
70 X 70 cm

3.
隨機取樣
2018 / 3
水彩、墨汁、宣紙
70 X 70 cm

| 1 | 2 |
| | 3 |

關於作品

1. 隨機取樣系列—這件作品讓我第一次潛入了內在、並透過自身、看見人類內在的多元性及可能性。

藝術作品中潛藏著作者在創作當下的身心浸入層次、感知功能、思維邏輯、探索路徑、情緒狀態、情感信念、生理作用反饋等內在內容。這些內容集合為一整體,隱藏在每件作品之中。

透過系列創作或者某一時期的作品,我們可以看見一位作者內在的某組集合、在不同角度所呈現的不同面貌 (以及轉化歷程)。

而在作者的創作過程中,當其由 A 角度面向自身內在的某組集合 (即當下狀態)、所見的是 A 型集合;由另一個角度觀察,則看見這些內容的另一種集合狀態。

也就是說,當我們嘗試由更多角度面朝同一意象,便有機會更接近「整體」。也可能透過其中的轉化歷程而實現超越性的價值。

發現這點後,我開始試將意向意象化、可視化、成為本系列作品。

因深信作品有其自身表達,待作品完成後我試著拉開自己與作品間的距離、將自己提起至飛行高度,往下探看其所展開的心靈地貌。

那些因行走於其中而無法辨讀的內容,在制高處閱見後豁然開朗。彼時看似符號的撇捺、此刻卻成為可閱讀、具有意義的內容。

在意象經過形式純粹化的工作後,因純粹過程的本質化特性,開始呈現出其多重二元性:語言與非語言的、直觀與推理的、指涉性與開放性的、理解與感受的。而人類內在共通的原型意象於此之中同時顯現, 作品此時不僅提供作者本人可讀性,也在內在有著相同原型意象的觀者心中通明地映照著。這樣一位觀者可以明白,該件作品即是一件意向於某理型的摹仿,如同自然界的所有存在物一般。

在「隨機取樣」這系列作品後,我深刻體認創作行為與其結果能夠整體的反映某一刻的自己,及自己與 對象的關係。 本系列作品於我個人的特殊意除了讓我經歷以上體驗、見證作品記錄心靈內部整合與分化的過程,更展 開了我的抽象創作之路。

隨機取樣
2018 / 3
水彩、墨汁、宣紙
70 X 70 cm

2. 进—此件為一寫生作品，它的來歷有一小段故事。

那時是木棉花正結果、棉絮紛飛的季節，與妻走在返家的路上。家樓下是一個傳統市場，市場外幾棵木棉樹的棉絮飄飛各處，其中一朵不知何時飛入市場、落在我們必經的路旁。妻發現他後開心的告訴我「他是木棉，裡面有種子可以種！」我們於是小心地將他從泥濘的地上撿起，帶回家淺淺地植入其專屬盆栽裡。

過了幾天，我一如往常到陽台澆花，發現他果真抽出芽來。播下才沒有幾天、一枝新綠的小芽就默默從土堆中探出頭來。
當下心中驚喜與感動非常。感受到一股不可抵抗的旺盛生命力、感受到物種繁衍生息的神秘。在這樣的激動下，我馬上端著土盆進屋準備開畫。期待紀錄下他的新生時刻。
我看著他、實際上看著的是他所帶來的體驗。這是一棵曾經棄物般沾黏在潮濕柏油地上的休眠生命，如今獨立站在土裏、渴望著陽光、渴望著空氣與水的滋養。
在這段寫生的過程中，我試著從自然界提取生命力（觀察著對象內部的能量），並看著他在我心中所投射的那股向上力量。多次的來回映照之中終於完成了這件作品。一於我而言是更勝於照片的寫實紀錄。

（這株木棉現在長成一棵半身高的健康樹苗、仍在持續成長中。）

1.
进
2018／4
水彩、墨汁、宣紙
70 X 70 cm

2.
愛
2018／4
水彩、墨汁、宣紙
70 X 70 cm

3.
看見我們一起在家歡呼
2018／4
鉛筆、壓克力、日本紙
19.5 X 13.5 cm

1	3
2	

3. 我們是土豆—一次與妻吵架後的獨白。

這件作品是一次與妻吵架後的獨白。在獨白中，畫
面自動自發的將我與她之間的關係（由我的角度）
具 象化，紙張成為一個沒有時空邊界的無限容器，
接納了我的能量、體驗，並加以轉化。

符號間的關係對應了心境與心裡的空間，在畫面中
留下紀錄。每一個痕跡皆屬直覺而無法複製的，由
當 下心中的每一分微小細節所指引。
作畫的過程我透過 「指引」 而會意、理解了內在
的矛盾，情感能量同時得到釋放與和解，情緒亦從
畫 面中尋得出口。

1 | 2

1.
遇見風景
2018 / 7
壓克力、炭精條、日本紙
79 X 79 cm

2.
我們是土豆
2018 / 7
壓克力、炭精條、日本紙
79 X 79 cm

1.
印象
2018 / 8
鉛筆、炭精筆、水彩、日本紙
27.5 X 39.5 cm

2.
存在—1
2018 / 8
鉛筆、炭精筆、壓克力、日本紙
27.5 X 19 cm

3.
存在—2
2018 / 8
鉛筆、炭精筆、壓克力、日本紙
27.5 X 19 cm

1 | 2
　 | 3

林嘉文
Lin Chia-Wen

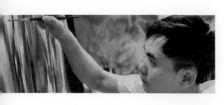

國立臺灣藝術大學美術學系碩士班畢業｜中華亞太水彩藝術協會準會員

獲獎

2020　第二屆亞洲盃馬可威水彩大賽

2015　大專社會組－優選

2015　財團法人鴻梅文化藝術基金會／第三屆鴻梅新人獎－新人獎

2014　第二屆王陳靜文繪畫創作獎－創作獎

2013　第五屆大藝獎研究生繪畫創作暨立體創作獎學金西畫創作類－大藝獎

展覽

2019　中韓國際當代美術交流展，張榮發基金會，台北

2018　香港亞洲當代藝術展，港麗酒店，金鐘，香港

2018　第十八屆亞洲藝術雙年展，孟加拉國立美術館，孟加拉

2015　《心律・變奏體》林嘉文繪畫創作展，台藝大國際展覽廳，台北

2015　桃園時人食遊村落藝文委託規劃執行案駐村藝術家，新屋，桃園

形式的思考
The Concept of the Form

以自我肖像為題材，表達自我內在意識的一種藝術形式，並以特殊的方式呈現，希望能探討創作藝術的「形式」與「內容」思考。「形式」為構圖的平衡，「內容」為自我的內在思維，「形式」和「內容」是密不可分的，意指「形式」在任何創作過程中，是難以被抽離出來獨立思考；一個好的創作者對於繪畫的思考，便是探討「形式」和「內容」之間，微妙的互動關係與組合。

我的每一件作品，都有其創作的緣由，希望透過藝術的表現，將內在思維轉化於作品。哲學家叔本華 (Arthur Schopenhauer,1788-1860) 亦曾言：「當一個人面對鏡子時，永遠都不會以陌生人的眼光來

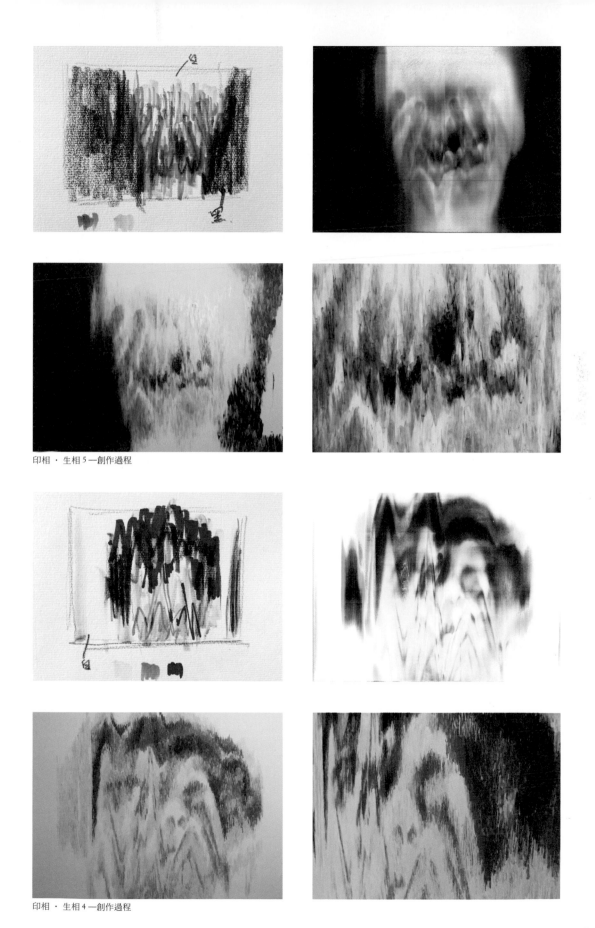

印相 · 生相 5 —創作過程

印相 · 生相 4 —創作過程

主題一、 「意 · 象」是形非形的捕捉
Topic 1: 'Meaning, Image' -The capture of the form and non-form

我試圖著拼湊記憶中的意象,是形非形的捕捉,所謂的「是」,可以是確定、斷定、承認、接受的一種狀態;我清楚地知道「是」一種自我的肯定方式,喜樂苦悲有時一瞬間的出現,或者接連好幾夜,記憶在不同夜裡,擾動我的思緒,一部份的圖案符號一再重複,而我有時想將它抽離遺忘,或捕捉影象的片刻抽離感。

1
己相 · 抽離 I
2015
壓克力壓克力板
100 X 100 cm

2
己相 · 抽離 II
2015
壓克力壓克力板
80 X 80 cm

1	2
	3

3
己相 · 抽離 III
2015
壓克力壓克力板
100 X 100 cm

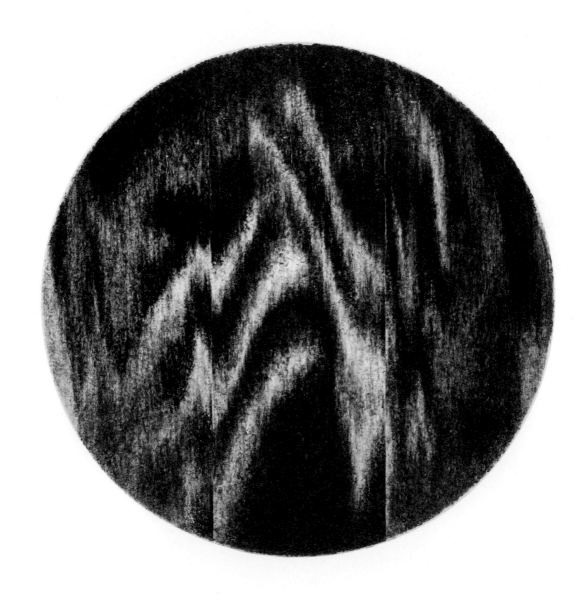

主題二、「心・相」內化張力的扭曲抽離
Topic 2: 'Heart, Appearance'-The twisting and withdraw of the intense

凝視內在思維心象,將之扭曲抽離既有的形象,轉化其氛圍變成律動感,分化出內在情緒張力的意涵,透過繪畫手法,內在凝視心律的扭曲抽離,經由分裂、再造、合一,成為新的「心・相」之精神圖像。

1	2

1.
印相—生相 1
2016
壓克力、畫布
63.5 X 75 cm

2.
印相—生相 2
2016
壓克力、畫布
53.2 X 65.5 cm

1.
印相 · 生相 5
2017
壓克力、畫布
61 X 85 cm

2.
印相 · 生相 3
2017
壓克力、畫布
61 X 85 cm

1 | 2

主題三、「意識游移」肖像的轉化

**Topic 3: 'The Wandering of Consciousness'-
The transformation of the portrait painting**

肖像經由「意識游移」的轉化，連結出存在狀態的
預示與探究強烈的色彩關係與變異的形象表現，抽
離出形體的暗示與形、色的美感，從視覺上的扭曲
喚起內在的情感與想像，構成一個新的形體，既是
一種主觀的想像，「意識游移」抽離肖像的轉化，
尋找出一個特殊的形象來隱喻自己的心情，繪畫作
品的轉變意象與意識肖像的變異，使畫面游移成捉
摸不定的另一種由情感中所生的無限想像圖像。

1
印相・生相4
2017
壓克力、畫布
61 X 85 cm

2
印相・生相6
2017
壓克力、畫布
61 X 85 cm

1 | 2

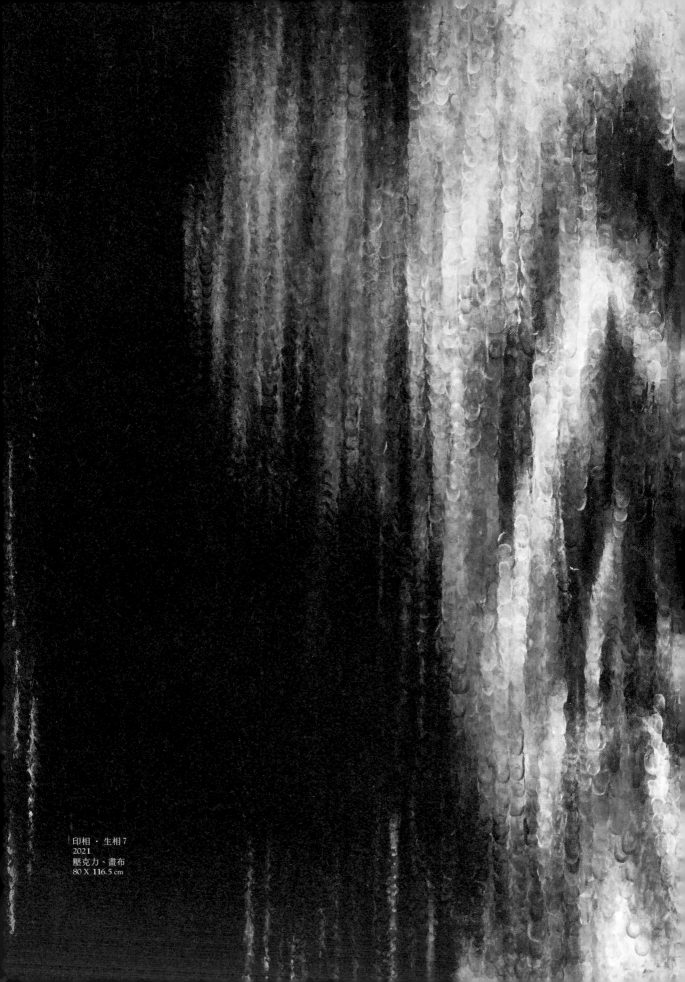

印相 · 生相 7
2021
壓克力、畫布
80 X 116.5 cm

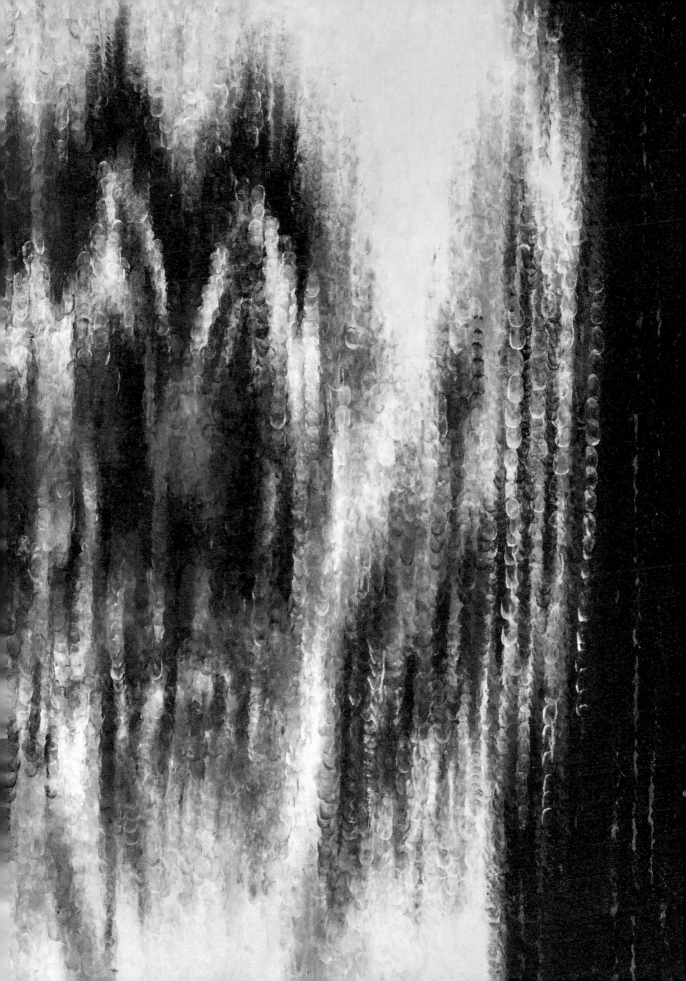

賴永霖
Lai Young Lin

國立臺南藝術大學造形藝術研究所碩士｜中華亞太水彩藝術協會準會員

惴惴不安的黑暗

記得小時候颱風來，有時候家裡會停電，那是一種很特別的經驗，前一秒，你還在最熟悉不過的家中，下一秒，家中的一切突然沒入了無盡的漆黑，你頓然像是掉進了一片陌生的海域，趕緊東摸西攀，希望能攀住一些已知的事物。人在面對危險的事物，例如火焰、刀刃、懸崖…等，理所當然會產生害怕的心理感受，然而，停電的害怕又是另一回事，我們很清楚家中沒有任何事物會立刻威脅到你，那麼，我們所害怕的其實就是「漆黑」，或者更精確地說，我們害怕的是漆黑中潛藏的「未知」。

很有趣的是，黑色之所以為黑色，是因為人的肉眼無法捕捉該波長的色光，就這層意義上來說，黑色對人類而言本身就是一種未知的存在。我們無法像其他動物一樣蒐集黑暗中的情報，它能將我們再熟悉不過的日常變成是陌生的叢林，也正因為看不見、看不清，黑暗成為了我們的萌生想像的土壤，它就如一面神秘的鏡子，我們從黑暗深處看到了自己內心的投射。

冗長黑暗中的轉折

〈黑山〉、〈黑海〉、〈黑林〉三聯作分別取自七年前我獨自騎乘摩托車環島的經驗，縱然已是遙遠

的記憶片段，大腦中的畫面卻依然鮮明，當時南下行經屏東一帶，夜色已深，往恆春的環島線上很多路段並沒有路燈，離我最近的燈火在海岸線對面的車城小鎮，道路又長又陌生，將近四十公里的路上沒有休息的地方，甚至連同行的用路人都沒有，陪伴我的是左側漆黑巨大的黑山，以及右側無邊深邃的黑海，我只能在黑色的迷霧中循路前進，整段旅途唯一的光源來自我車頭的探照燈。

必須承認，隻身騎乘於長途夜路確實令我感到些許不安，騎車與開車是兩種截然不同的狀態，汽車具有隔離與保護的功能，開車就像是透過視窗在"瀏覽"風景，空氣的味道、風的阻力、日夜溫差、水的濕度、甚至是蟲襲，似乎都跟你無關，但騎車不同，騎車是直接"進入"風景，你必須獨自承受大自然帶來的一切能量，這種渺小與孤獨讓我感覺自己似乎與世界中心短暫隔離，然而也多虧那彷彿永無止境的漫漫長夜，因而獲得了更多的時間來深掘自己，在消耗完內心所有的不安後，居然開始產生一種前所未有的充盈感，我認為這種從不安到充盈的轉折是某種難以捉摸的高峰體驗，而〈黑畫〉系列正是我試圖透過繪畫捕捉這些轉折的產物。

黑山
2021
水彩於紙本
114 X 152 cm

彼方的幻見──關於黑畫創作

比起驚悚危險的事物，日常景物在漆黑下所帶來的不安才是我創作〈黑畫〉系列的出發點，但必須特別強調，我並不是要去營造一種讓人害怕不安的心理結果，相反的，我希望觀眾能夠從不安中找到轉折的契機，這個契機也許是透過孤獨、陌生、或是冗長的自我探索。

在作品的質地表現上，我選擇用珠光色混入炭黑色，精緻閃爍的質感能夠讓人從不安中抽身出來，而這種抽離是我在創作中不斷思考到的問題。

此外，單靠視覺是不夠的，為了將經驗帶回到畫紙上，必須致力讓所有感官都要臨場，也就是說，肉眼只是媒介，它必須驅動起心眼，在作畫的過程中，我層試過增加黑暗中的細節，然而我發現肉眼看見的細節越多，心眼的幻見卻越少，反而在我什麼都看不見時，才開始浮現當時的生命感受，在那什麼都沒有的黑裡什麼都有了。於是我用低可視度來調整觀者辨識事物的難易度，我希望〈黑畫〉系列除了吻合我當時的幻見，也能讓觀眾感受到自己心中的幻見。

1.
黑房
2021
水彩於紙本
114 X 76 cm

2.
黑林
2021
水彩於紙本
114 X 152 cm

1 | 2

談繪畫

無須問「那是什麼？」

最初是在一篇網路文章上看到的，標題寫著：「不要問小孩你在畫什麼？」，雖然沒有仔細看完每個字，但大致知道整篇文要表達的意思，正好跟我的心得略同，其實，不只小朋友畫畫，大朋友畫畫也有同樣的道理。

我們常常覺得小孩子的畫充滿創造力，而大人的畫總像是"被什麼綁住"，其實一切都跟「語言」脫不了關係。我們往往會依照自己學習的語言去思考一件事，如果你會的是中文，那麼你就是用中文在思考；如果你會的是英文，則是用英文在思考；而如果你同時具備多種語言，那麼你的思考可能會更為靈活多面。

而小孩子呢？他們的大腦還沒有完整的語言邏輯，所以即使他們的意識產生了圖像、單字，卻不會有完整的句子，而這剛好反應在他們的繪畫上，小孩子在畫畫時常常是脫離意義邏輯的，也因此他們似乎充滿無限的創造力，然而，這個創造力經常在長大後隨著意義邏輯的建立而消失。

經常在我畫一些無以名狀的筆觸時會被問到：「那是什麼？」其實，很多時候連我自己也不知道那是什麼，甚至我需要花費很大的精神抽離原本的物象，讓感官更加凝聚在眼前的問題上，只因為覺得需要，所以下筆，僅此而已。我常要求自己用抽象的形式思考畫面的筆觸、明暗與用色，抽象畫如此，具象畫更是如此，盡量不要用文字意義的脈絡去理解一張畫，因為繪畫不正是要去表現文字無法詮釋的那個部分嗎？如果我在畫畫時還要執著這筆到底該代表什麼名相，那我一定會畫的不順。所以我在畫畫、或是觀畫時，比較不會去問「那是什麼」，如此一來，才更能隨心所欲地讓美學運作起來。

1.
黑影
2021
水彩於紙本
114 X 76 cm

2.
黑海
2021
水彩於紙本
114 X 152 cm

關於〈雨幕〉系列

在畫水彩時，我喜歡順勢而為，感受水的流動，配合水的乾濕變化來改變落筆的節奏，水與我在創作中是對等的，我並不是想藉由水去再現某種題材，而是想藉由某種題材來展現水與我的互動。

我希望透過畫面呈現出來的是我對世界的感受，不僅是單純視覺的再現，還包括觸覺、聽覺、甚至是情緒，例如，在處理滂沱雨勢的時候，我會憶想當時雨水的冰冷感、空氣中潮濕的水氣、滴答作響的雨聲、乃至雨點與水花的時間性，這些都是我想從畫面中詮釋出來的，於是它們成為了我選擇用色與畫法的條件，簡單來說，我無心用水彩去重複攝影已經完成的事情，而是更重視再現以外的部分，所以，當我面對不同的景物、產生了不同的心境，畫的方法自然也會不同。

雨幕 1
2019
水彩於紙本
114 X 76 cm

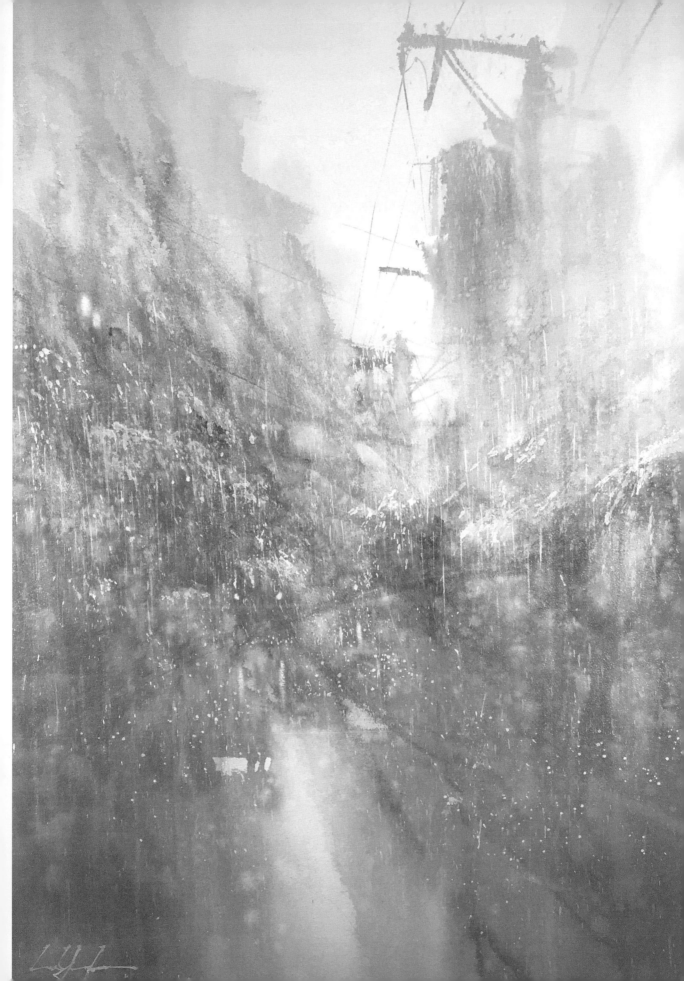

關於〈極意〉系列

在〈極意〉系列中，我觀察自然世界，而後將具象景物透過個人美感經驗轉化為「點線面、明暗、筆觸、構圖」等形式，試圖抽離、變造事物的名相，以一種不具單一意義的方式呈現。

「極意」的意思顧名思義是「極限的意象」，我用低限的筆觸去呈現具體的景物，用抽象轉化具象，用具象展現抽象，兩者並存，其中力道與速度是〈極意〉系列較著墨的部分，我嘗試結合骨法用筆中「以線立骨」的美學，希望觀眾除了透過筆觸的暗示浮現心中的場景外，更能感受到我在作畫中留存的力度。

極意 1
2020
水彩於紙本
76 X 114 cm

極意 2
2020
水彩於紙本
76 X 114 cm

劉晏嘉

Liu Yan-Jia

1995，雲林縣

國立台灣藝術大學 美術系學士 — 雲林縣文化藝術獎邀請畫家 — 中華亞太水彩藝術協會正式會員

作品典藏　臺東美術館 — 嘉義市文化局 — 南投縣文化局 — 彰化生活美學館 — 張啟華文教基金會

獲獎

2019　桃城美展西畫類 — 第一名
2019　臺東美展西畫類 — 第一名 臺東獎
2018　桃源美展水彩類 — 第二名
2017　玉山美術獎水彩類 — 第一名
2017　全國美術展水彩類 — 銅牌獎

展覽

2020　水彩的可能 - 桃園水彩大展，桃園市文化中心
2020　精神通道 - 兩岸青年藝術創作展，廣州大新美術館
2018　雲端之巔 - 雲林縣百位藝術家邀請展，雲林縣文化中心
2018　北境風華 - 新北意象水彩大展，新北市文化中心
2017　台日水彩交流展，奇美博物館

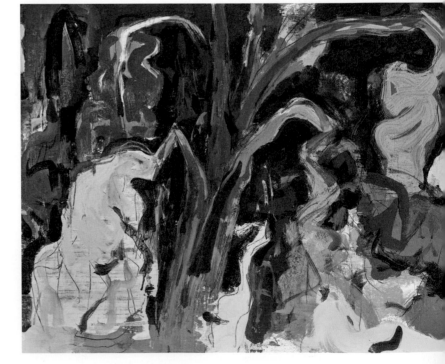

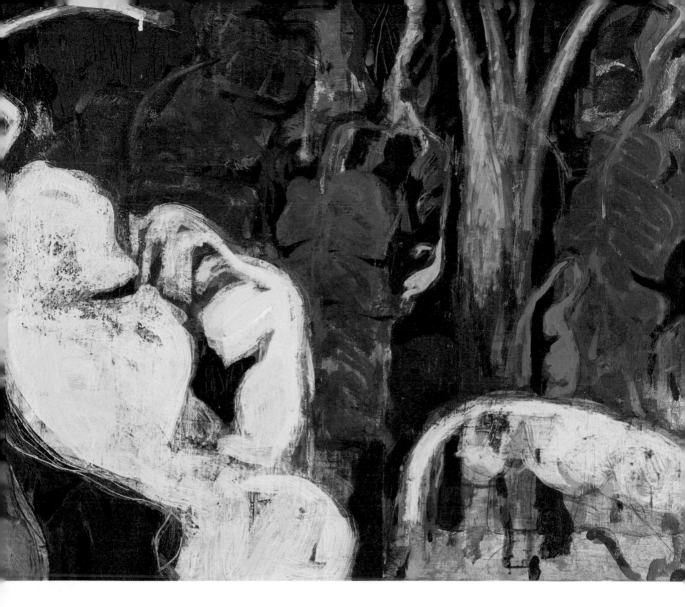

一. 創作中的思考

對於筆者而言，在捕捉具象物的的基礎上進行繪
畫，更能夠觸碰到真正重要的感官上的情感，該看
法或許近似於英國藝術家法蘭西斯．培根在《培根
訪談錄》中所提及的以下內容：「抽象畫家考慮到，
為什麼不把造型與色彩的效果留下，而把所有記錄
的圖像與造型徹底拋棄掉呢？這種做法從邏輯上並
沒有錯，但卻行不通，因為你想記錄的是生命能吸
引人的那些東西，這也許才能讓人感到極其興奮和
有張力，那種簡單的自由幻想方式記錄的形狀與色
彩是做不到這點的。」

1.
芭蕉樹系列—24
2020 1
壓克力顏料
72 X 55 cm

2.
芭蕉樹系列—25
2021
壓克力顏料
100 X 80 cm

| 1 | 2 |

基於對具象物的捕捉，筆者近期以來在創作中思考的問題，以芭蕉樹系列為例可歸納為以下三點：

1. 創作的模式

如何尋找對於芭蕉樹更加適當的描述？當筆者試圖以繪畫記錄或觀看一個對象，並不期望仰賴最後成像中的芭蕉樹形象來作為表達對象的主要手段，而是著墨在繪畫的元素本身，如使用筆觸線條的質地、動態，呼應芭蕉樹的質地、動態，但是什麼是芭蕉樹的質地、動態，甚至於整體傳達出來的性格？筆者認為這一個部份可能考驗到的，是自身對於芭蕉樹的實際感受經驗，這個時候寫生或許是踏實且合適的切入方式，於是，芭蕉樹系列的創作模式除了 2019 年的 4 月至 12 月這段期間以照片作為輔助工具進行，後續開始至今皆以寫生的方式進行。

筆者在芭蕉樹系列之前也實踐了為數不少的寫生作品，但是筆者以往的寫生經驗，普遍是去到某場所進行單次短時間的描繪，下一次即更換到了下一個場所；芭蕉樹系列的寫生有別於以往，是長時間的對固定對象的反覆描繪，那麼，寫生一個對象的時間從一天延長至一年甚至更久帶來的影響是什麼？如果只是擁有盈餘的時間將畫面的完整度處理得更高，似乎太過於枉費長時間參與對象的機會。

2. 繪畫對象的本質為何？

筆者最初開始寫生芭蕉樹是採標記定點的方式，每日從固定位置接續觀看、繪畫芭蕉樹，但是經過一段時間之後，筆者發現芭蕉樹的枝幹在快速的成長之下旋轉了，這個現象顯示了芭蕉樹當下的狀態是時間的累積，是不斷在活動的生命，是三維立體的存在，而不只是任何單一時間點的單一角度衡量出來的結果；至此，筆者無法再輕易的認定芭蕉樹的形貌及其詮釋方式，於是便開始環繞觀看、繪畫芭蕉樹，並且試圖洞察芭蕉樹更加完整的生命狀態。

3. 對繪畫對象的感知經驗如何轉換成繪畫？

面對此一課題，筆者首先開始思考「繪畫的建構與感知經驗的對應關係」；為何要思考「繪畫的建構與感知經驗的對應關係」？繪畫的處理要實際建立

1.
芭蕉秋雨
2018
壓克力顏料
158 X 109 cm

2.
芭蕉樹系列—7
2020
壓克力顏料
182 X 116 cm

| 1 | 2 |
| | 3 |

3.
南瓜
2020
壓克力顏料
79 X 54 cm

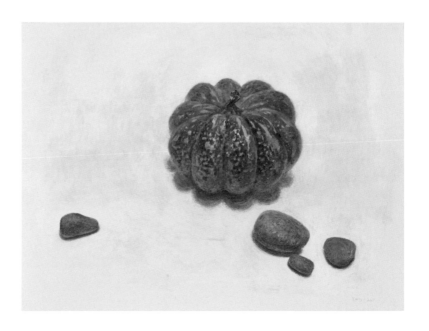

1.
芭蕉樹系列—20
2020
壓克力顏料
65 X 53 cm

2.
芭蕉樹系列—8
2020
水彩
54 X 39 cm

3.
芭蕉樹系列—22
2020
壓克力顏料
65 X 53 cm

| 1 | 2 |
| | 3 |

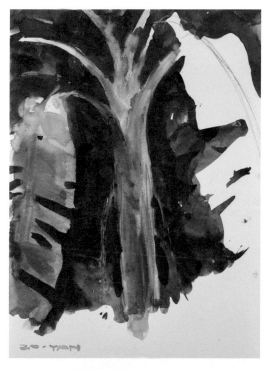

在對於一個對象的感知與描述並不容易；例如：回首在畫室或是美術科班的求學過程，不乏繪畫蘋果的經驗，甚至是實際寫生蘋果的經驗，但是即便是現場寫生，在紙面上實行的動作裡面，對蘋果的感知實際有多少？在腦海中運作的，是蘋果，還是一套被指稱能夠構成蘋果的方法的表象而已？在這裡筆者所要做的並非是針對任何一種繪畫方式提出反對，而是質疑「這一個方法的形成，背後的感知經驗，我們實際共感的部份有多少？」，強調由實際感知轉化成為一種繪畫方式的過程的釐清。除了追求「以繪畫描述一個對象」的實際發生，也或許唯有在上述的釐清之中，才能夠更加接近所謂屬於自身的繪畫語彙。

二 . 繪畫的方法

1. 在一來一往中找尋作品完成的面貌

筆者的作品從空白畫布發展至完成的進程中，數度將已經逐漸清晰明朗的形象破壞拉回相對不完整的階段，以《芭蕉樹系列 -7》為例：此件作品創作的時長為兩個月，每日平均動筆的時間約 8 個小時，而畫面上最終可見的造型當中，有七成以上是第二個月之後才逐步產生的，在這之間筆者頻繁的覆蓋、刮除顏料，不斷的提煉出一些造型又失去一些造型。

筆者繪畫的方法源自於將繪畫視為在來回擺盪間不斷重新認識事物的動作，在創作的起始與結束，筆者對於對象物的理解是不斷在流變的，如此一來提前設下畫作的完成樣貌並遵守就是不可行的，取而代之的必須是對物象瞬息萬變的追逐，因此過程中顏料的刮除與覆蓋，並非進度的倒退，而是筆者對於思辨過程做出的反應、前行。

2. 使用的繪畫材料與技法

筆者在材料的使用與技法的選擇上，最主要考量了兩個問題；第一個問題是創作狀態的需要，筆者多傾向即興的繪畫狀態，即便是大尺幅的作品，都希望是一種即興狀態的連續，於是在繪畫過程中會特別強調筆觸的活絡感，並刻意保留快速而直覺性的

筆觸、線條，其中包含許多的自動性技法，同時，注重筆觸間的態勢、情緒的銜接，所以就節奏而言，它必須能夠是快速的，這是筆者長期將水彩作為創作媒材的重要原因之一，因為水彩除了能夠做出足夠豐富的變化之外，也具有節奏明快的特性。

但是，筆者除了需要快速的節奏，也著迷於大量的繪畫軌跡的堆積，例如：以具有透明性的顏料層、筆觸的飛白，或是使用刮刀、石頭、畫筆和其它工具，局部將顏料刮除、壓扁進而透出前面步驟的顏料層等方式，使為表現繪畫對象的動態、生長方向、體塊造形、表面質地等，所作的不同色彩、輕重、方向、肌理、造形、彈性的筆觸、線條，能夠同時顯現在畫面上；然而，水彩為求保持色彩的明淨度和顏料層的通透，以及水性流淌的特質，在顏料層的堆積上有其極限，於是筆者試著混合其它的材料。

混合其它材料的動作同時牽扯到筆者考量的第二個問題：減少固有的次序，創作者在長期創作之後難免會產生一些慣性，尤其傳統的透明水彩技法基於上段所描述的特點，除了有顏料層堆積的問題，也非常講究作畫的次序，例如：由濕到乾、由淺到深的規律，這一點就足以壓縮對媒材處理方式的想像空間；混合其它材料除了有利於向上堆積顏料，在堆積顏料時所能夠選用的處理手法也更為寬廣，像是在顏料層堆疊到相當的完整度後，使用壓克力顏料、GESSO，或是其它打底劑進行局部覆蓋，覆蓋的部份因此能夠再使用普遍用於打底階段的渲染技法，這一個過程產生了破壞再建構的可能性，並且，藉由挑選上述過程中覆蓋的階段與覆蓋後再處理的階段所使用的材料，可以產生許多不同的視覺質地；其實，水彩顏料的特性，並非只有在水彩顏料單獨存在的條件下才能實現，好比在厚實的肌理上俐落的敷上一層水彩顏料，那一層浮在畫布表面上薄透的視覺感受，也能夠帶出水彩顏料的輕快與流動，並且，它所能闡述的依然有別於其它媒材，假如強調水彩的表現要有它獨特的面貌，應同樣符合需求；倘若沒有其它材料的介入增加其執行層面的彈性，除了不易脫離既有技法的窠臼進而專注於對繪畫對象的處理亦或是對繪畫語言的思考，其實也難以開啟其媒材特性所能達到的許多可能性。

芭蕉樹系列─10
2020
水彩
54 X 39 cm

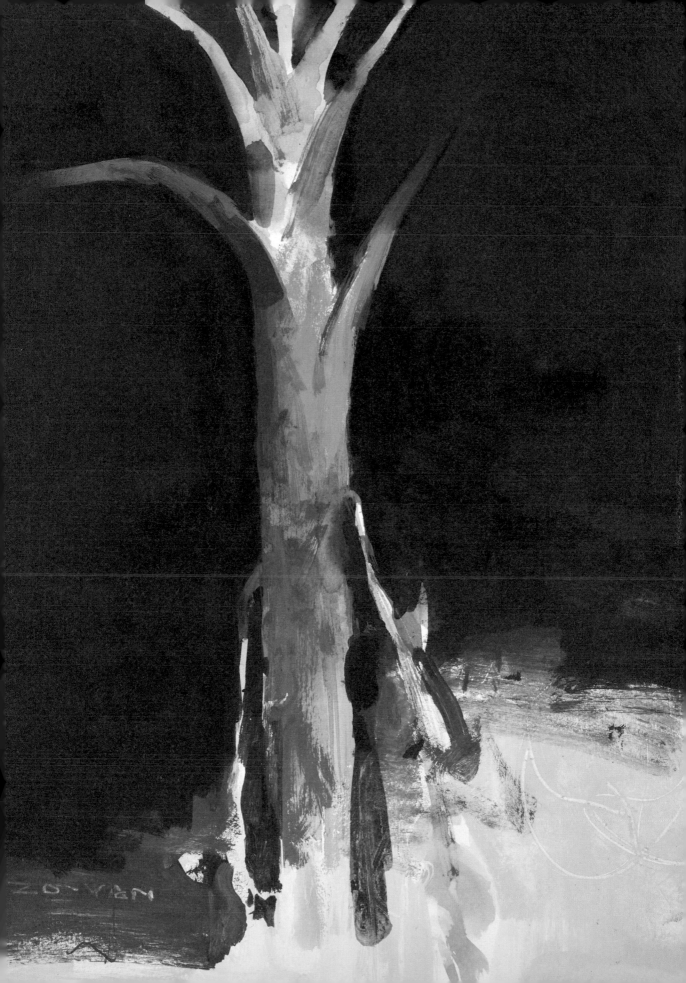

1.
乾燥花—6
2018
壓克力顏料
54 X 35 cm

2.
乾燥花—3
2018
水彩、蠟筆、炭精筆
39 X 17 cm

三 . 結語

人無法實質的進行一件不知道或不清楚的事情，即
使是感性的情感表達，都必須透過一場不斷判斷的
過程，如同筆者試圖經由繪畫捕捉自身所感受到的
具象物的外在形象及內在潛質，呈現和該具象物連
結的生命經驗與情感，這個看似簡單的概念，在抽
絲剝繭之後，實則可能是需要不斷深究的問題。

本篇論述以文字作為一種跳脫創作模式下的自身書
寫，功能在於記錄與回顧自身創作的狀態，而若要
真正找到解決問題的方式或是理解問題的答案，終
究要回歸實踐本身。

1.
老家後院
2019
水彩、壓克力顏料
180 X 150 cm

2.
老家廚房
2021
壓克力顏料
39 X 27 cm

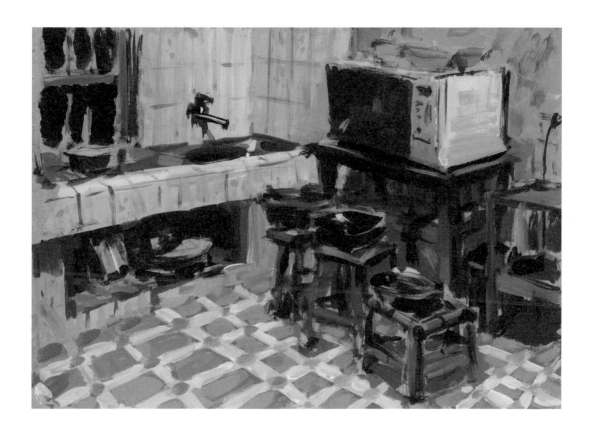

參考書目
David Sylvester 著，陳美錦譯，《培根訪談錄》，南京市：譯林出版社，2016 年 9 月第 1 版。

1	
2	
3	

1.
靜默一觀物
2018
水彩、蠟筆、水泥砂、樹脂
158 X 109 cm

4	5
	6
	7

2.
台北記事
2017
水彩、壓克力顏料、水泥砂、樹脂
79 X 54 cm

3.
裸體模特
2018
水彩、蠟筆、水泥砂、樹脂
32 X 27 cm

4.
台藝大宿舍地下室—10
2017
水彩
54 X 39 cm

5.
悠然長去的喧囂與塵埃
2017
水彩、壓克力顏料
158 X 109 cm

6.
台藝大宿舍地下室—1
2016
水彩
54 X 39 cm

7.
空間場域—蔓延的符號
2016
水彩、壓克力顏料
158 X 109 cm

郭 俊 佑
Kuo Jun-You

現就讀國立台灣藝術大學 美術系 — 2017 國立竹山高中美術班 肄業

獲獎

台藝大師生美展紙上作品類 — 第二名

展覽

2021 「三人行」三人聯展，大璞人文茶館，台北

2019 「臆病者」郭俊佑 首次個展，郭木生文教美術中心，台北

一 . 創作中的思考

本次「幻影」展覽的作品，有幾幅為單純的形式呈現，這些寫生作品在當下並無任何情緒以及感受性的表現，筆者亦無於事後再挖掘之的意圖。這裡僅想把「感受」的部分留給觀者，一幅好像想傳遞什麼的作品在面前，每個人都有不同的話想說。

(一) 關於演變

這要溯源至 2018 年末開始講，當時正在準備隔年的個展，關於要畫甚麼樣的題材與主題有些傷腦筋，那年正值重考第二年，心理狀態並不是太好，

1.
水彩課
2020
水彩、木器著色劑、蠟筆、炭筆
109 X 158 cm

2.
台藝大後街寫生
2020
水彩、炭精筆
106 X 154 cm

1 | 2

1. 解構實際景象再編排組合，將物件簡化，但依然保留可讀性圖像是這幅寫生主要的目標。

2. 畫面的物件在現實景色中並非如此，而是分散在各處，在有限的作畫時間內，把握住大結構的佈局、再慢慢修正其中中小物件的造型，也盡可能點到為止，到收尾時避免再接收過多的資訊。

在無法找到調解情緒的情況下，我選擇了出外寫生；重考期間來台北學習繪畫技巧，但對於技巧與自身連結的關係，體會不是太深，所以初期作品也皆反映了當時教授自己的老師的風格。兩三個月過後依然持續著寫生的行動，但在畫面上有了些進展，我認為它演變成另外一種形式，我不好說明白那樣的變化，沉重陰鬱的色彩大面積承載整張畫面，我想，對應當時的心理狀態，的確是流露於筆下；有好幾幅都是長時間的寫生，本初透氣的畫面也堆疊的密不見光，積攢下來的情緒化為筆觸，遍布整張畫面。這是最先抓住自己核心感受的方式——寫生。

展覽結束一個月後，與畫室一同到了日本寫生，從簡的色塊與造型是在這趟旅行所習來的，感受性也特別的強，面對日本這個地域、味道及溫度，在極短有限的時間內必須完成的情況下，激發了我急速轉譯的能力，五天的十七張速寫，有了全新的樣貌，取代黯淡的色彩，這樣的彩色色塊表現延續至2020 八月，並且又面臨新的問題。

（二）關於形式

色彩塊面的風格持續將近一年，期間也發現了新產生的問題：這樣的共性久了，反倒成了單純參照形式的處理，並不在觀察與自身感受。

故而這一次我打算放大「形式化」的作品來說事—— 這樣不帶感受意圖而處理的場面，會如何延伸閱讀？就連筆者也說不清的理由，交給觀眾來說是非。

關於作品的敘事性，每個人從畫面解讀的方向不一，都在拼湊作品所建構出的符號、連結自身過往的經歷、重新建立新的觀看角度，這之間有多少與作者原先想法的出入，而能對應到的訊息又有多少——這回到觀看事物之主觀性的部分。

至於此次展覽的作品本身：在形式化之後的製作時間其實相當的快速，尺幅也逐漸增大；那樣宛如親臨現場的畫面，在視覺上的解讀又能產生多少激盪的可能。但作者僅是單純提供觀者畫面去看圖說話，並無意控制感受的發生。

1	2

1. 在日本九州旅行回來後,隔沒幾天作了這幅,一趟寫生旅行結束,將所得到的色塊造型經驗用上,以具象抽象互相配合而成畫面。對實景造型再行構築,使得畫面在被辨讀資訊時,同樣擁有一股收放的節奏。

2. 這是日本一處的街景,我選取了指示牌與光作為畫面的基本元素,最後讓人們穿梭其中,其情境使用簡單色塊建立場面,單一棕色的色調,營造景中有境的畫面。

1.
找找看牆壁
2021
水彩
19 X 27 cm

2.
沙灘上觀海的人
2020
水彩
27 X 38 cm

1 | 2

1. 小時候在後庭院經常拿著手電筒在夜晚的石牆上照射，對於石牆上奇形怪狀的爬蟲感到十分好奇。前些日子走過那些石牆並想起這段，並夜寫了這幅，畫面中的白色光束並未寫實的呈現，倒是成了令人感到疑惑的物件；我只簡明的表現前述的畫面。

2. 寫生在不打稿的情況下，對造型與位置擺放的延展性更大，且更為自由，幾個人被我挪移進來，也有幾個在過程被請出去，這模糊不深刻的手法，我時常用來處理變動不安定的場面。

1. 出生成長在南投，但對於海的想望十分深切。四年前搬上來台北，重考年間，頻頻騎車到海邊寫生。時常撿拾沙灘上遺留的物品回家，並從那些物件上所呈現的微薄資訊進行再想像，所感受到的味道及顏色，重新建構出了對於海的記憶。

2. 親臨現場時所感受到燈光與遠海的寂寥感、詭異感，用偏柔性的筆調處理，雖然這張試圖強化臨場感的部分，但還是保持繪畫性的畫面為優先，讓畫面不只止步於現場感畫面，還有情境轉化後的延伸讀物。

3. 這是一幅由表現性色塊以及半具象的物件所組合的畫面，我經常以實際景物找尋感興趣的構成，並從中再建立新的內容。有時非特定想表達任何概念，只是任意操弄，並由觀者自己說故事。

1.
海邊
2021
水彩、壓克力彩
115 X 175 cm

2.
真理街 3 巷
2020
水彩、蠟筆
38 X 54 cm

3.
這樣做或許會比較開心
2020
水彩
19 X 27 cm

1	3
2	

1. 這是水彩課的靜物寫生，我試著挪移對象物作趣味性的畫面，以不同性質的手法拼湊，增加了畫面的衝突性，嘗試讓定格的靜物畫面靈活起來。

2. 這個景色畫過了幾次，同樣是夜裡坐在沙灘上，望著夜海發呆，坐久了就對場景有了新想像。其實也說不清楚畫面的元素，題目也沒說明白；只知呆坐之前，在滿是擱淺河豚的沙灘上，來回了數次。

1.
無聲
2020
水彩、炭精筆
27 X 38 cm

2.
像是有那樣的成分在裡頭
2020
水彩
16 X 27 cm

| 1 | 2 |

牆後的海
2021
水彩、壓克力
58 X 105 cm

重新定義此件作品的是自己的觀看經驗，這原先是
另外一件寫生的失敗品，銷毀之前，從畫面局部中
勾起了另一個視覺可能，有趣之處在於，這些筆觸
與色塊並非是為畫題所放置。

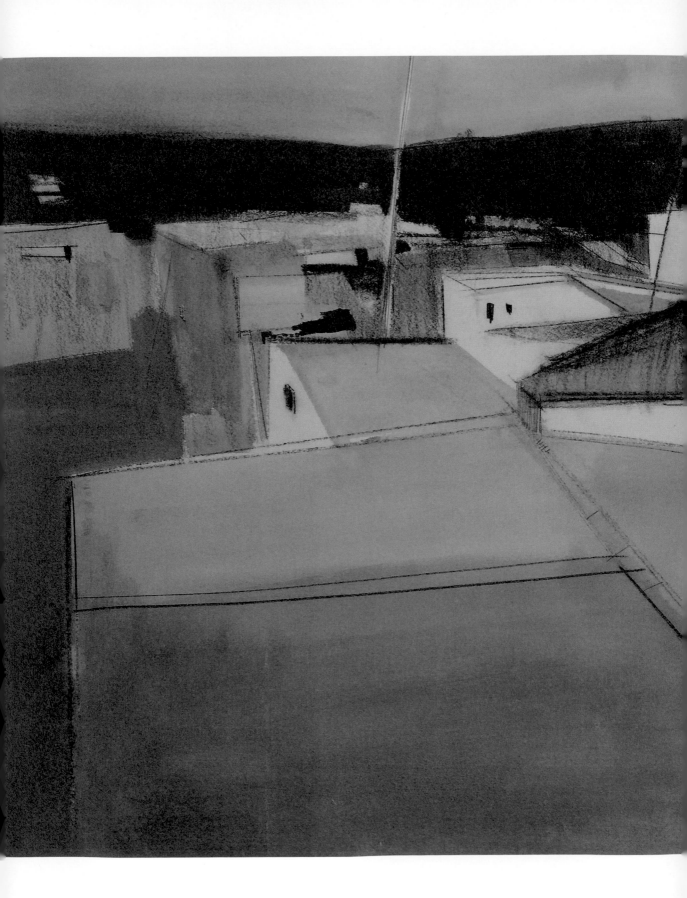

解構對象景，大形塊關係掌握，以幾何塊面構成，為了考量線條力度，以直線及快速運筆呈現，試圖轉化眼前真實景物的平面關係。

寫生
2020
水彩、炭筆
78 X 109 cm

徵選藝術家

Election artist ·

黃玉梅	馮金葉	鐘銘誠	林毓修	江翊民
劉佳琪	翁梁源	蔣玉俊	操昌紘	張綺舫
周運順	謝明錩	許德麗	李招治	陳俊華
呂宗憲	張綺芸	李文淑	綦宗涵	歐育如
吳浚弘	許宸緯	王國富	林品潔	何梅芳
許文昌	游文志	廖敏如	林啟明	邱巧妮
郭進傑	陳泓錕	張吟禎		

黃 玉 梅
Huang Yu-Mei

國立師範大學美術系畢業

展覽

2020 彩風水彩畫會—兩年一次之聯展，吉林藝廊

2020 大觀水彩畫會年度發表會，士林公民會館

2019 台灣國際水彩畫會年度聯展，台南美術館

2019 台灣水彩專題精選系列—秋色篇，吉林藝廊

2018 心領意會表真情水彩畫個展，行天宮附設玄空圖書館藝文空間

2017 水彩解密—名家創作的赤裸告白 -3，吉林藝廊

2017 彩羽翔蹤—黃玉梅水彩畫個展，土地銀行館前藝文走廊

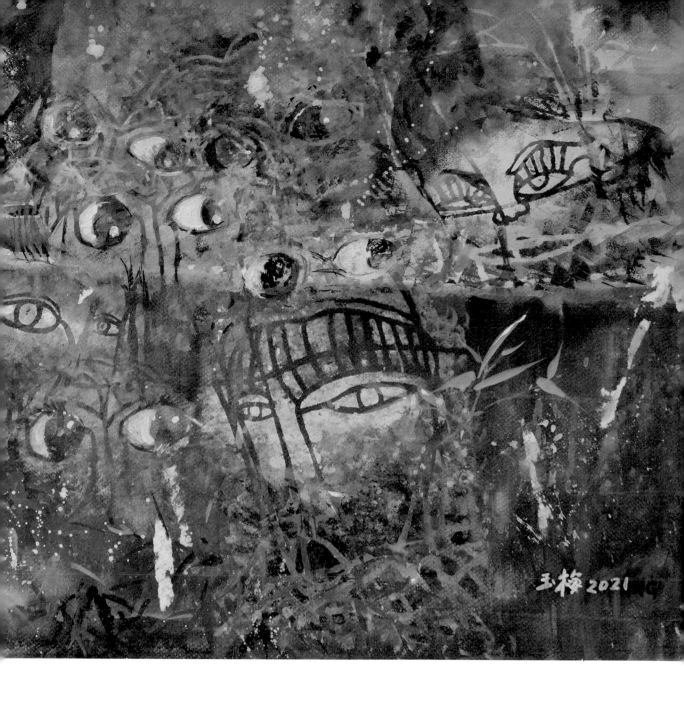

窺探的眼
2021
水彩
56 X 76 cm

描繪在疫情嚴重封城時刻，檢疫人們禁足期間，祇
能在門縫、窗臺向外窺探動靜；凝漫不安的週遭有
無數的監視器，也窺視著窺探的眼睛、記錄下不被
容許行動。昏暗的天空中，也有人造衛星跟蹤地面
的一舉一動，真是暴露的焦慮感，比染疫的恐懼感
還可怕。

1. 用硬邊描繪僵化的表情，空洞的眼神無視仍是鳥語花香、陽光燦爛的世界，因為「心」已被混亂的疫情絞亂，「耳」也被醫療癱瘓的信息填滿，大家好茫然。

2. 常說人生如戲，這是沒有劇本的「戲」，也許有但永遠看不到。這場冠狀病毒的劇情高潮疊起，在世界很多地區沸沸揚揚，殤亡慘重；雖是如此，臺灣確是在自制自助下，算是安然微恙。行有餘力還伸出援手捐助口罩給需要的國家，希望我們也早日製造出有效的疫苗，打敗善變的病毒，保護好自已外，更能再次幫助需要的人。

創作自述

自冠狀病毒四處肆虐以來，全球被攪得人仰馬翻，人心惶惶。加上氣侯變遷，極端的天災不斷出現在世界各處；暴雪颶風、暴雨洪流、久旱糧荒、地震海嘯、火災、沙塵、霧霾、、；經濟、政治、人心、病毒、暴亂、隔離、封城、衝突、醫護、死亡、、、，一切的一切都亂了套。

這些時間以來，每天都生活在不確定中；隨著新聞報導沒有了安全感，內心的焦慮無可言喻。以往那份悠閒從容不見了，心境動盪思路扭屈，在此情此境中創作出來的畫作，自然而然就是有點「恐怖」了，

三幅作品都以相同情思，技法創作：先敷底色，以厚紙簍刻的表情版材，放置於適宜的位置，再以小塊海棉沾色按壓上彩，完成後移去簍刻紙版，再修飾即可。

1.
盲視無焦
2021
水彩
56 X 76 cm

2.
疫戲無恆
2021
水彩
56 X 76 cm

1 | 2

馮 金 葉
Feng Chin -Yeh

1957
國立臺灣師範大學美術研究所畢業

獲獎

1992　第 46 屆全省美展水彩畫｜第三名

1992　第 6 屆南瀛美展水彩畫｜佳作

秋的道別_三
2019
水彩
75 X 56 cm

展覽

2021　形上形下，幻影篇－水彩大展

2019　掬水話娉婷－女性水彩人物大展，國父紀念館

2016　台灣當代水彩研究展－水彩解密 2

2011　建國百年－「台灣意象」水彩名家大展，國父紀念館

2008　紀念臺灣水彩百年－台灣當代 2008 水彩大展

2004　動勢與靜觀－馮金葉水彩畫展，臺灣藝術教育館

1995　美感空間－馮金葉首次水彩個展，師大畫廊

這是以《秋》為主軸，探討臨別秋影的三連作之一
此作品的空間變化，以寬粗的樹幹形體為主並加重
它的質感與重量，使其周圍的空間就愈往前進，背
後的遠山雪景就推離得更遠。與樹幹並列的若干垂
直白色線條作等份分割，表現出室內的大型落地
窗，作出穿透性和反射性的玻璃效果，也暗示著時
間一格一格的流逝。水平分割則安排前景到中景的
一段虛無湖水倒影，使幻像與實景連結，真實與虛
幻的時空並置穿梭。觀看者蹺立窗前眺望室外景
緻，秋去冬來萬物將歸隱潛蟄，面對深秋瑟瑟，彼
此揮手道別最後臨別依依悄然退場。。

一、創作理念：

許多長途旅行中轉乘著不同的交通工具，隨著時間的運行不斷地空間位移、景物置換，引領著不斷變化的心情與感受。回家後在整理旅行大量的照片時，更是全面的觀看著自己透過鏡頭所捕捉到的片段回憶與悸動。在觀看中對「時空異動、景物置換」，一直產生如夢似幻的不真實感覺並經常浮現「虛幻與真實」交錯的想像。這些在生活中如實體驗的生命流動，自然生息與萬物的變化，都使我不斷的覺察、省思與關照，逐漸形成我的生命思維。生命本是如夢如影無恆常，順應宇宙自然的法則而生生不息循環變化，於是想透過視覺意像來呈現我對生命的態度與想法。

（一）、創造多重空間的表現形式
在許多類似題材的資料照片中不斷地重新拼排與觀看，將照片框出各種不同的空間與獨立景緻。先在畫面繪出一個平面方框，由四方發展出格子般圖案，探索第三度空間 -- 深度的可能性。架構空間的分割方式有重疊與錯位、透視與並列、寬粗柱面形體的空間分割…等的運用。企圖形成多重與不同深度空間的變化，以利幻像與實像的交錯並置以及節奏、律動的安排。

這是以《生命》為主軸的四連作之二幅，用短暫停駐於水面的水鴨隱喻生命的流動起伏與變化。先以寬粗柱面形體作十字分隔出四區不等的空間布局，以重疊與錯位破除制式的聯想。

「顧盼與幻化 _ 一」二隻水鴨一前一後、一大一小、一悠閒一顧盼，刻意安排在不同的時空狀態下，白色光柱也超越光束投影在物體的想像，更加深精神面的意涵。二隻水鴨立足於上下二片秋香金的色塊，棉紙拼貼的長條平面上，不作陰影處理，使其成為銜接虛與實的橋梁。背景空間刻意安排著虛無流動的波紋與光影，讓觀看者的眼光隨著波紋光影流轉運行，而最後將眼光停駐在二個主角的顧盼之間。

「顧盼與幻化 _ 三」與上一幅相似的結構，而二個主角已經進入時空輪轉下開始幻化的視覺狀態。經過變形與概化的處理，前小後大、前鬆後緊，後者緊依著結實米膚色的柱牆，運用空間擠壓的效果暗示了力量往前推移，至前方主體影像逐漸崩毀消融中，是作時間流逝、星移斗轉之感。

1.
顧盼與幻化 _ 一
2021
水彩
56 X 75 cm

2.
顧盼與幻化 _ 三
2021
水彩
56 X 75 cm

| 1 | 2 |

（二）、創造幻像與實像的不合理存在

從相關的照片中選出若干符合主題的影像資料，組合安排在預定的空間內。再作主題延伸相關性的思考，繪製有關幻想性或與理智思維關連性的畫面，作真實與虛幻的時空並置穿梭，幻像與實像的不合理存在。

鐘 銘 誠
Chung Ming-Cheng

創作理念

「道生一，一生二，二生三，三生萬物。」
從一個簡單的筆觸，一滴色彩，或飽含墨色的線條，開始了一個未知的奇幻旅程。
「空」，是一切的起點，旅程的出發站。旅途的行程安排，或駐足觀賞，或星夜趕路；何處停靠，何處休憩，無法預知。一切隨緣，逆來順受，也隨遇而安。

那就大膽向前邁出，勇敢且細心的每一步！

20210212
2021
水彩
76 X 56 cm

先是滿含墨液的大筆，在紙上隨意點染，或橫，或提，或撇，或捺。
縱橫隨意，不拘小節。
隨機補上些淡藍、淡綠，那一角藍天，一畦綠地。
未待乾，沖入清水，淡化、滲透、遊離、融和，並自然留白。
最後，趁著墨色未乾，大筆調上天藍色，在紙面上揮灑、捭闔，讓墨、彩混疊、滲透，且積累沉澱出如釉彩般的冰湖藍。

1.

開始時，是一滴淡紫。加水，暈染；加色，變化濃淡。

再來一塊淺淺土黃，在靠近邊界的地方。

待全部乾透，覆蓋上極搶眼的朱紅—那喜慶的色彩。

再來一片金黃—那黃澄澄的陽光。

像雲霧般，二色相互揉混、交融於邊際處，滋生出能量的初始，一片光明。

2.

紫色，神秘的色彩。

「紫氣東來」，想像一下，那大片迷濛氤氳的紫氣。

以紫色大片渲染，在不同的時間點，乾了又染，形成一些大大小小、濃淡不一的水漬痕跡，豐富畫面的趣味。

加入深藍，製造幽深的空間感；加入橄欖綠，呈現視覺上另一個聚焦點。

嚮往桃花源嗎？那就染幾抹桃紅。

「緣溪行，忘路之遠近。忽逢桃花林，夾岸……」

忽逢桃花林，心中自是喜悅的……。

1.
20210213
2021
水彩
56 X 76 cm

2.
20210214
2021
水彩
76 X 56 cm

1 | 2

林毓修

Lin Yu-Hsiu

獲獎

中華民國畫學會水彩類—金爵獎

展覽

國際聯展／美國紐約・文化部辦／墨西哥／
義大利 Fabriano

國內重要大展／全球百大水彩名家聯展

台日水彩畫會交流展・奇美博物館

桃園國際水彩交流展

1967

中華亞太水彩藝術協會—理監事—國父紀念館・女性水彩人物大展—策展人

理念語談：

這系列以夜月印象作為命題的作品，乃源自於生命步移中之日常感知，於層層質化轉譯後的圖像觀點。幾經思緒深掘，以藉物寫情、造境話心語方式凝鍊概化出之意象表情。因而擇取成長場域裡深具懷鄉意涵之花蓮海灘卵石為主體進行物我連結，於其飽滿似圓的造形裡尋得心靈介面上最佳視覺代言，再與指標性景物（月）互置，凝造出猶如夜月幽幽之光色氛圍。繼而個別導入意念主軸，牽引出《少小‐離家‐老大回》那人生如客之隱隱情思。在原鄉、異鄉、還鄉的生命課表上，梳理出階段性創作質素之內載寬域。

如何將水彩清透自由的感性特質，以平靜嚴謹之理性語法來加以呈現，是這系列闡釋手法上的重要課題。畫面以類平面塗層多次堆疊出石質之厚重以及靜夜深沈，藉由中大尺幅讓代月之卵石能更足力地體解出不同階段的心相語彙。為了再造最佳月夜意象，特意凝造、併置出平面性十足的深邃空間，以托襯主體設定之光感。在初觀似月而非月之圖像識別時，即提供適切的導讀條件以引渡此命題內涵之探求座標，共同組構出非純粹客觀寫實概念之主觀意境。

作品《對月二・鄉念》：長大離鄉總還企盼著月圓時的幸福美好，對月的依依之情如影隨形地巴著每個有月的夜晚。是否離家時月色即以最美的樣貌佔據惶惶不安之心靈，一路支撐起異鄉生活中理想與現實膠著後之期待空乏及挫折指數。由於生活操忙逐漸掏空了心量庫存裡的暖性因子，讓異地打拼的遊子對月雖自小情鍾卻漸顯漠然而無感。一如幸福綠光也無從介入那身心孤寂的清冷，只有在社會化老成思緒般的繁瑣質地上，突顯生活重心裡那一條狀似理所當然且隨勢妥協的生存之道。

對月二・鄉念
2021
水彩
112 X 60 cm

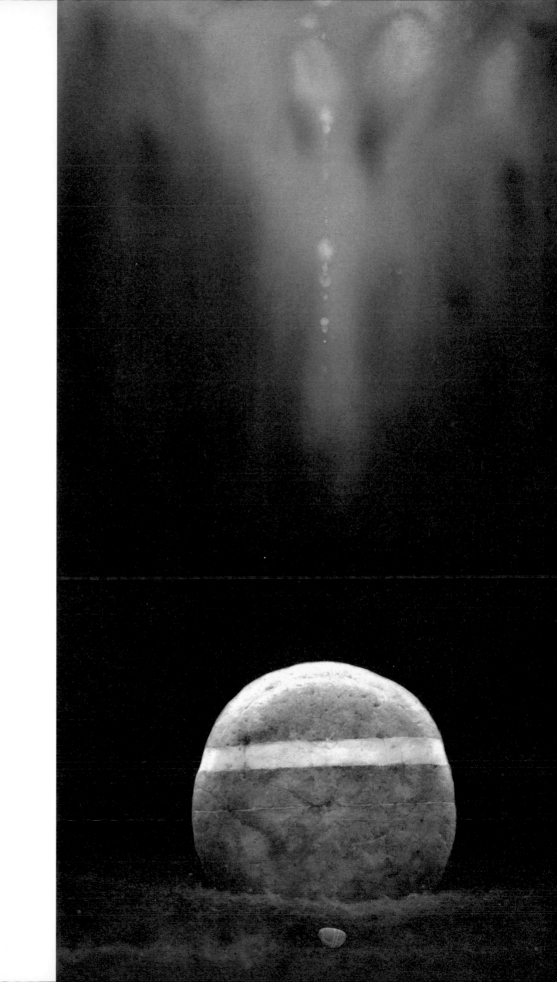

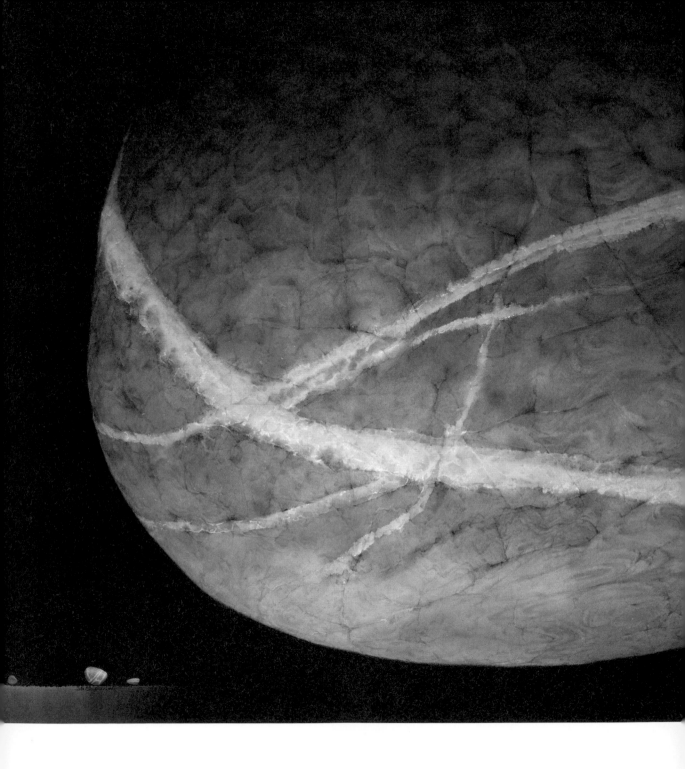

作品《對月一・童心》：還記得小時候每逢中秋月圓時都會在自家前的海灘上圍著篝火賞月，對月始如心靈聖域般常駐著。此懸掛在夜空中朔望圓缺運行之星體，提供了神話綺想的寬度以饗童心的懵懂好奇，也伴讀著青春歲月之傾訴及睡前道晚。興許是共有的曾經，或是創作者回探原真之初心。這成長心靈中無可取代的常在價值，在圖語表達上選擇似圓卻又可無限延展之構圖暗示，輔以童齡塗鴉感般的紋理質地，其中劃出綿長與短岔石英白紋以喻未來路程之可能際遇。

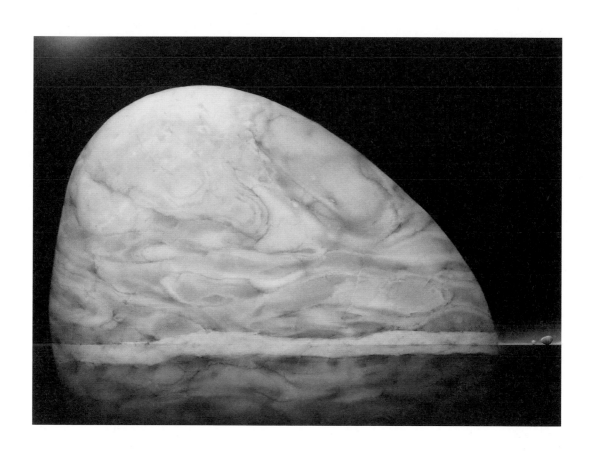

作品《對月三 · 老頤》：當人生走過汲汲營營的青壯歲月，享老回望時之世事繁擾已然風輕雲過，回歸恬靜自適的渴望油然而生。對月已不再是星球物性之理解，而是有著歷盡風霜後的自性療癒，以及山水怡情般之滋養價值。不再拘泥於形體的理智框限，漸漸轉化成晚年視覺與心靈之美事。當心境已如塵埃落定時，月色多了浪漫、撫慰、依歸等等之投射或寄情的形上感知。如月之可頤性養心，於生命磨礪後其圓潤緩紋之心性質地，散發出悠悠然的細緻光華，在靜湖般的時光之河上浮載著‧‧‧。

江 翊 民
Chiang I-Ming

簡歷
藝術工作者
2020　當代一年展，台北，台灣

1.
未來 未‧來
草圖

2.
未來 未‧來
2021
水彩
56 X 75 cm

| 1 | 2 |

創作自述

這一系列作品中，海是有距離感、明媚且平靜的。
特別凸顯阻擋在海與我們之間的人造物，期待喚起
觀者與自然間的連結，是安心？還是恐懼？靜靜去
感受和我們保持距離的海，或遠或近。

主觀真實

畫紙中的景象，往往能夠成為現實世界的再現，是
一種屬於自己寫日記般的方式，記錄生活的風景。
在透過大量的觀察與描繪過程中，人文與自然的交
感就此生成，是一段從客觀轉換至主觀的心靈感
受，再將內心本質透過外在抒發，形成主觀真實的

客觀呈現，也讓觀者在探索這一系列作品的意境中，體會多層次的變化。

寫心

這類以心理狀態主宰畫面的作品，特別在色調與經營位置上的規劃，有著非常嚴謹的過程，希望經過構圖的巧妙安排，使觀者與作品之間創造出戲劇性的連結，如《未來　未・來》透過高明度的黃、粉紅、白，安排在一如往常的海景上，使寧靜的海岸添增了些許動靜與危險。在色調方面，安排大量的灰藍色調，以一種沉靜抒情的詩意，描繪著曾經存在內心深層某處的風景，使作品具有一種「此曾在」的本質。

就這樣安靜且含蓄地向大海致意，人為的自然、自然的自然，無聲的力量讓最初的心性與自然重新連結。

1.
偶起的波浪
2021
水彩
45 X 35 cm

2.
離岸流
2021
水彩
112 X 80 cm

| 1 | 2 |

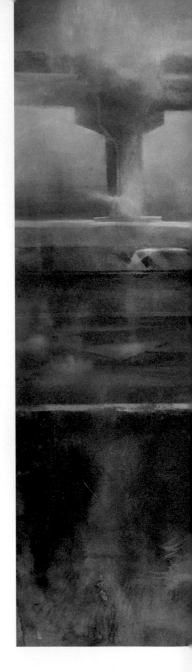

劉 佳 琪
Liu Chia-Chi

1979 │ 國立臺灣師範大學美術研究所畢業

獲獎

2020　全國美術展水彩類─金牌獎

2019　大墩美展水彩類─第一名

2017　全國美術展水彩類─金牌獎

2014　全國美術展水彩類─金牌獎

2014　南瀛美展西方媒材類─南瀛獎

展覽

2015　三藝三象個展，新營文化中心

城市奏鳴曲 NO.4
2020
水彩
30 X 21 cm

繪畫從具象到抽象發展出無限多的表現形式，具象是客觀的描繪對象，抽象則需要靠主觀的形塑，創造出一個眼不可見的世界，從造型、色彩的選擇，到空間、主題的存在與否，每一筆都更貼近創作者的內心世界，更能清楚展現身為創作者的個性與想法。

這次展出的兩件作品，都是以具象世界的造型做簡化及延伸，在城市奏鳴曲系列，我以對城市的印象做畫面的組構，拿掉城市中的所有顏色與細節，只保留建築的輪廓，再進行主觀想像延伸，先以水彩染出抽象的基底，再以打底劑做塊面構成，並嘗試加入文字符號「4」做一個趣味的分割造型。畫面上有一小塊銀箔拼貼，和各種壓克力做出來的肌理變化，輕重相交，創造出城市中的不同節奏感。

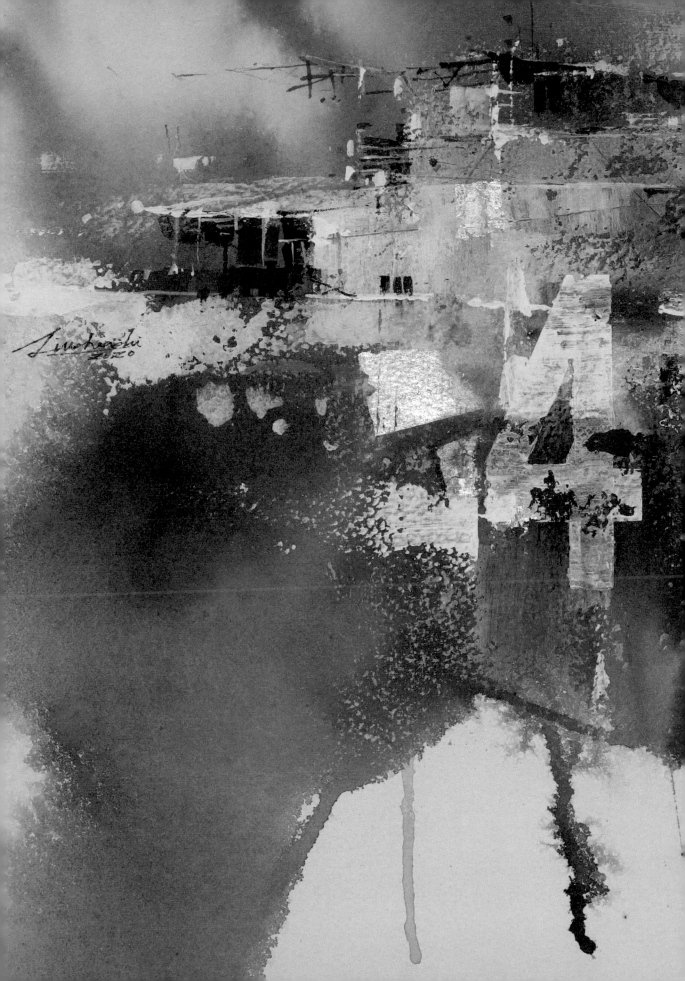

另一張「西瓜血」則是利用狂亂潑灑的肌理與大尺幅的畫面，給人一種震撼力。西瓜雪（英文：Watermelon snow）又稱作「雪藻」，發生在極地，是一種具有微紅並帶有新鮮西瓜氣味的雪。西瓜雪融化之後顏色更紅，像紅葡萄酒的顏色，這樣子的美麗景象，背後卻是滿滿危機，因為紅色的西瓜雪會降低對陽光的反射，增加冰雪融化的速度，導致全球氣候暖化，威脅到所有生態系統。

「西瓜血」像是美麗的糖衣，我想用最魔幻的景色，提醒大家環境保育的迫切危機。

西瓜雪
2021
水彩
78 X 156 cm

翁 梁 源
Weng Liang-Yuan

1965 — 玄奘大學藝術與創意設計學系系主任 — 桃園市水彩畫協會首屆理事長

展覽｜簡歷

2020 國美館「版印潮」國際版畫主題展，國美館，台中
2020 等待方舟—登入教育部 109 新課綱國中藝術教育課本介紹
2019 活水 -2019 桃園國際水彩雙年展，桃園文化局，桃園
2019 卓越雜誌藝文專訪報導
2018 水彩的可能，桃園文化局，桃園
2015 德國藝術雜誌 INSIDE artzine 第 18 期刊戴報導

獲獎

2019 108 年全國美術展水彩類｜銀牌獎
2019 俄羅斯 Каталог выставки GLRY, осень 2018 ｜第三名及評審團特別獎

環境‧生命‧繁衍‧進化‧毀滅 -- 在面臨殘酷的生存法則中，我們均是等待救贖的靈魂之軀！

多年來主要從事數位影像繪畫的媒材表現，創作主題貫以超現實手法來表達對於環境與生命之間的省思。近年開始透過複合水彩的創作研究，將其影像繪畫的視覺創作經驗改以純手繪媒材來表現，如同哲學家尼采訴諸形而上的解釋，提出以藝術作為面對痛苦與荒謬的依藉，藝術不僅是對自然現實的模仿，而且實際上是對自然現實的形而上學的補充，與自然並存以征服自然。我們擁有藝術，這樣我們就不會因真理而滅亡。

轉生術 - 幻象文明

這幅作品我嘗試製作出立體抽象肌理，為其在第一層底色以水彩及壓克力墨水混合渲染，借其凹凸的肌理使其顏料自然沉澱，企圖改變透明水彩的輕薄轉為厚實，並大膽的捨棄留白膠的生硬邊線，改以自製水彩打底劑的遮蓋性，取代了白色顏料所做出的層次進而恢復到水彩打底劑的統一底材，使其上色時的吸收性及顯色性保持一致。當進入具像的範圍時，上層運用了「水性蠟彩」以古典油畫技法來表現，在色彩上刻意以濁色系趨向類單色的色調更顯古樸，其中冷暖對比色的微妙變化使其色彩不會顯得單調而低調不張狂，把畫面重點讓位給了水霧所營造出的明暗氣氛，作品猶如劇場氛圍的雕像般形態，企圖散發出一種神秘而寧靜的內斂能量。

轉生術‧幻象文明
2021
水彩
100 X 100 cm

加泰隆尼亞 - 白鳥之歌

無意間在聽到了一首加泰隆尼亞民間歌謠 -「白鳥之歌」其動人絃樂的烘托下,特別感動人心!蒙起了好奇心,搜索了 "加泰隆尼亞" 的相關歷史資料,尤其 [加泰隆尼亞音樂宮] 更是美的令人驚艷!在心有感觸下,進行了這張作品的構思。

　構圖的表現運用了蒙太奇手法,將不同地方的物件重新組合 " 造景 ",並以放射狀的構圖形式搭配了如鳥籠般的屋頂,畫面中央為 [加泰隆尼亞音樂宮] 轉角處的雕塑,是以加泰隆尼亞民謠為主題。畫面風格刻意將其背景的部份形體扭曲變形,融合了抽象的表現手法,並在色彩上呈現了歷史感。

為了尋找妳 我搬進鳥的眼睛 經常盯著路過的風

回憶是一帖心靈的毒藥還是良藥?關於這幅作品的題材,是借其一首短詩 - 為了尋找妳,我搬進鳥的眼睛,經常盯著路過的風。為作品做命名。
作品表現了懷鄉的情愁,仿彿在多年以後曾經美好的兒時記憶一幕幕湧上心頭。在平凡的題材上以超現實的手法,希望帶來一絲的畫面驚喜,也希望透過本作品表現如詩意般的情境!

此件作品採取了三角構圖形式,主題表現老樹與腳踏車的合體,如超現實般的視覺意象,但又顯得如此真實,腳踏車上的麻雀正孤獨的遙望著遠方盯著路過的風 也許 50 年前靠在樹旁的那輛腳踏車還在?也許多年以後他們依然緊緊依靠著?而簡陋的鳥屋刻著我的出身年份 1965,正記錄著小時候難忘的農村生活記憶,回想起小時候的玩伴是否依然還在?在寬廣的天空呼應下,地面猶如迷宮般的迷霧森林,代表了毫無方向感的尋尋覓覓!

作品色調以褐色系為主,部份藍灰色的冷暖對比下,整體畫面趨於單色調,在底材部份運用了水彩打底劑在麻布上,進而刻意製造如石壁畫般的的質感,並製造了刮痕來表現時間消逝的傷感!這件作品是運用水性蠟彩所完成,漸漸又能掌握此新媒材的特性並巧妙的運用各種技法,渲染、透明乾疊、擦洗、厚塗、 罩染、砂紙刮除打磨等技法。

1.
加泰隆尼亞—白鳥之歌
2018
水彩
79 X 108 cm

2.
為了尋找妳 我搬進鳥的眼睛 經常盯著路過的風
2019
水彩
79 X 108 cm

1 | 2

蔣 玉 俊
Chiang Yu-Chun

國立台灣藝術大學美術系西畫組 94 級畢業｜橙品專業水彩藝術中心教師｜中華亞太水彩畫會正式會員

2020 獲邀擔任新竹美展水彩類評審委員

獲獎

2020　IMWA 國際世界不分齡水彩大師賽｜第 8 名

2019　IMWAY 國際世界水彩畫青年大師賽｜青銅獎

2014、2015、2016 全國美術展水彩類獲｜兩銅一銀

2011　第九屆、第十一屆桃城美展水彩類｜首獎

2010　基隆美展連續三年水彩類｜首獎

展覽｜典藏

2016　郭木生美術中心創作個展

2013　藝術銀行典藏作品《飛行蔓延》，國立美術館

2008　西畫免審邀請個展《臨界點》，嘉義博物館

2006　高慶元、蔣玉俊西畫雙聯展─善變，台北市立社教館

世紀末的果凍色嘉

閱讀「山丘上的修道院科比意的最後風景」，感受上達天聽的燭光與建築大師心中無神論的屏息設計，成就了不朽的廊香教堂，神諭結合加冕儀式，像是電視節目中的預告一樣，剪輯成形重複撥放，延續著白堊紀末期，就像手機影片中啟動 PLAY 鍵，將時間中軸拉至結局，發現積累的能量膨脹直達沸點，作品傳達的熱度與力度早已抵達臨界點，不可數的繪畫美好如同波希米亞式的自在愜意，在長大後卻忘了享受自由塗鴉的單純，擁抱善變的人們與切割剖析淨度的 Diamond，最終微波解凍的色塊大量的溢出來，在世紀末成了不可收拾卻又不得不加冕的果凍色彩。

在空間場景的表現上地平線的存在與否變得不太重要，灰藍色的斜線天際與霧氣光暈，結合飄零於其間的扁平造型，順利詮釋了衝突必要的妥協，在畫面主角上置入了一個透空皇冠，這個置入讓我意外的欣喜不已，就像一種發現，看見了新的圖像選擇，一輪弦月推移空間也證明時間，像似一個寓言預頃的世界，終日追逐不斷在階與階之間遊走的我，感受迎面停留的風，吹過臉頰後早已風乾的淚留在無數個日子裡，獨留永恆無邊的天際逐漸綻開光芒，是時間是空氣中的氣味令人想起，就像波納爾的色斑連體，交雜著許多繁瑣化不開的情緒，看似沒有道理卻又埋藏一些蛛絲馬跡，一切都存在於碎形後的虛實間，而隱藏於其間的韻律層次，增添了更多關於生命的變化。

色彩作為創作中最重要的元素之一，是因為太多的情緒無法言說，透過直覺、主觀表現，讓色彩自由的奔馳在畫面中，浸透的過曝光感抑或深邃的黑暗斑斕，都是複雜情感的體現，當鑽石的圖像出現，看似嘲諷卻又無法緊握的迷人剔透，在世紀末顯得更加對比，室內與戶外的自然融合看不見具體的界線分野，讓觀者置身於似曾相似的夢境之中，水份與煙霧的作用下時而清晰時而迷離，輕薄猶如紙飛機的駒光過隙，沉重像似歷史建物的歲月痕跡，這種複雜矛盾的思緒，像極了我內心翻攪的點滴，一個人的內心戲、首次售票的小劇場，澎湃的像一場交響樂一樣，於寂寞夜裡震盪咆嘯。

世紀末的果凍色嘉冕
2019
水彩
130 X 170 cm

白堊紀

「白堊紀」 於 2017 年以 110x110cm 方形尺寸繪製，內容以恐龍作為主角的題材，是我兒象弟的最愛，象徵著王者風範戴著紅色披風，卻像個小丑般戴上高帽，正方形的構圖與正常比例畫紙在構圖感受上是截然不同的，在右後方巨大的圓頂建築聖殿，將空間推移出來，虛形龍轉動著魔術方塊，甩動著尾巴，就某些層面來看似乎是一種預言先知，選擇曾經存在地球陸地上最巨大的生物作為創作主體，這個出發點是很有意思的，長時間的繪畫養成需要挑戰新課題刺激新鮮，改變創作慣性，勇於探索未知，如同蒙德里安的繪畫世界，看見推向極致

的垂直與水平，對我而言雖然分析的很透徹但是未免太殘酷了。

純藝術的水彩語彙中，繪畫性要大於說明性，在大尺幅的張力下，色彩與水份的處理上難度調高了，構圖也蘊含更多關於空間與造型的構成，將MISSION 金級顏料中的 517 與 604 彩度極高的橘，作用於 Arches300g/m2 上，大量採縫合接渲染的方式搭配直覺的潑灑產生流動，再運用褐色微調、統一空間與氛圍，畫面中的結構塊狀、面積分配，筆觸方向的活用環環相扣，線條的引導與方向性一再的將視野從開闊向外的張力，逐漸往主題漸次層

165

遞推進，一再折衷後，我開始運用線條透視暗喻空間，冷熱抽象的浪漫結合，起手揉合於暖色的珍珠光，用噴灑飛濺的甩動方式作用於局部濕染的畫紙上，待其沉澱隨即在背光處縫合重彩，局部撞色的迷人變化，將造型反差迅速呈現，帶有速度感的筆調搭配乾刷與飛白，產生更多變化細節，主觀改變、客觀分析綜合運用諸多繪畫元素，局部翻轉水彩的標準上色程序，汲取油畫經驗以不透明畫法的操作順序，讓創作水彩的深度與廣度都跟以往不同。

<div align="right">有音樂的夜</div>

水彩跟油畫最大的差異在於基底材與厚度，水彩在技法上往往是比較細微的薄層變化，選擇乳膠漆替代市售壓克力與白色顏料，它有更貼近融合交錯於水彩中的順序可逆性，2003 年於台藝大西畫組就讀創作作品『有音樂的夜』起至 2015 在郭木生藝術中心 15 面相展露臉的『神格化系列』都是現今作品發展的前身，從平面色塊融入立體寫實的並置衝突與妥協，展現出兼容並蓄的當代美感。

義大利草莓

我喜歡義大利圓頂建築搭配一輪弦月的孤寂蕭瑟感，不多做解釋的憂鬱性格是一種看似文青的具體展現，一個自然風景可以娓娓道出的故事，並不是我所致力追求的，往往在解讀作品時就顯得不容易得到多數人的共鳴，但這樣可以顯得孤獨且珍貴，在近期作品中我鮮少參考照片，有趣的是家樂福義大利影像輸出，結合我在探病期間虎尾若瑟 11 樓的懸日鏡射，在構圖構思上我採用更空靈的架構，刺激活化更多自由想像的因子。

畫畫本來可以是一種很個人的事，當我們在閱讀分析畫作時，不免陷入畫題與畫作內容是否契合的迷思窘境，作品「義大利草莓」源自於我將義大利圓頂建築的色彩主觀改變成橄欖綠，色彩感受頗像似奇異果而得其正名，繼作品「義大利奇異果」後「義大利草莓」這名詞便油然而生。作品的產出可視為作者人生的某一段歷程，濃縮了一些時間，積累出豐沛情感，隨著年齡增長多了幾分生命閱歷，著眼於截然不同且寬廣而有系統的繪畫觀，將思想與內容的反覆分析，沉澱纖細的灰色調在繽紛高彩的搭配中顯得格外重要，為了作品不受方形框架限制，我將紙膠帶設計出高低、長短、間距、邊框、穿透的空間，預留出更多不像手繪的造型，創作意念的引領，將重複出現的圖案符號，逐漸演變為個人的符碼，構圖上安排上、中、下的超廣角視野，仰視、平視、俯瞰在同一畫面中，搭配環狀、多重三角形構圖、及非典型聚光的空氣透視法、溶入漩渦派的翻轉審視概念，力求在眾多水彩面貌中能獨樹一格，就像選秀節目一樣，提升個人鮮明的創作辨識度。

當代水彩真的變不一樣了，複合材料與質感表現可以讓水彩表現更多元，搭配壓克力、水彩打底劑、保鮮膜、噴灑、沉澱、刮除、不摩擦如同版畫的印製法，讓作品更凸顯其研究深度，在寧拙勿巧大筆斧鑿的筆觸下，逆筆、逆鋒、結構的骨架頓點、遮蓋液結合掌紋的細微拓印，預留出透明水彩與不透明畫法的層疊交錯，開創出一套不曾熟悉卻又格局嶄新的系統，在水彩的歷史開拓性中找到一條充滿未知的而期待的美麗秘境。

重複出現的
圖像─弦月

1.
白堊紀
2017
水彩
110 X 110 cm

2.
義大利草莓
2020
水彩
39.6 X 55 cm

1
—
2

操 昌 紘
Tsao Chung-Hung

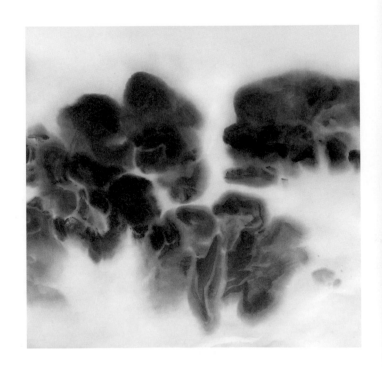

國立臺灣藝術大學書畫藝術學系研究所 在學—國立臺灣藝術大學書畫系畢業

獲獎

2021 第 154 屆 American Watercolor Society
國際年展｜入選，紐約

2020 中山青年藝術獎水墨類｜佳作

2020 桃源美展水彩類｜佳作

2020 第二屆馬可威亞洲區水彩大賽大專組｜優選

2020 臺灣藝術大學書畫系扶輪社｜傑出創作獎

2019 新北市美展水墨類｜優選

展覽

2021 第 154 屆 American Watercolor Society
國際年展，紐約，美國

2020 墨墨啟動 20 校際水墨觀摩展，
國立臺東生活美學館，臺東

2020 李奇茂水墨人物傳承紀念展，國父紀念館，臺北

2019 第七屆王陳靜文藝術創作獎，彩墨類，首獎

1.
心核
2019
水彩
60 X 60 cm

2.
觀·心—1
2021
水彩
105 X 155 cm

| 1 | 2 |

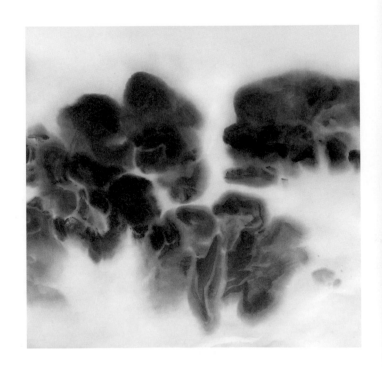

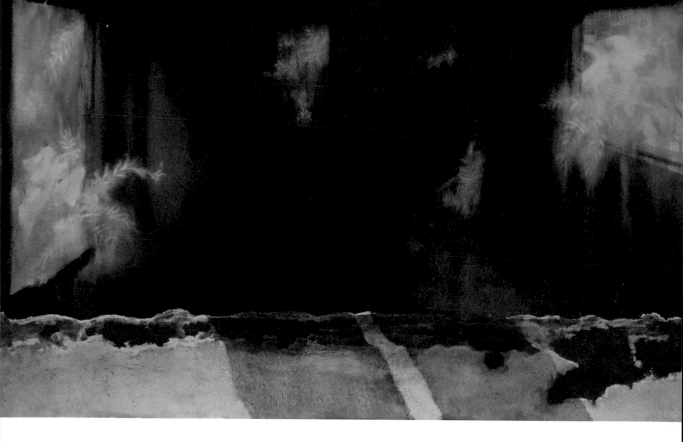

創作理念：

胃口的轉變

回顧在過往繪畫經驗中，我們總以寫實描繪為起點開始著手，從個體描繪到複雜組合描繪、一直到石膏描繪⋯.. 等，都是我們在繪畫路上必經的過程。但當長時間沐浴在寫實刻畫的領域中，對我而言，感官會開始在不斷的麻痺、退化，這在任何領域中都是如此。就像肉吃過多了就會想吃菜，飯吃太多就會想喝湯一樣，吃太多會"膩"。如何解決這個"膩口"問題就是每個人的課題了。而這次所做的作品《觀·心-1》、《觀·心-2》、《夜慮思苦》、《心核》皆盡可能的壓低過往的描繪寫實的慣性，將關注點著重在感官感受，並盡可能的放大在觀看時的直觀感受，胃口開始慢慢轉往具象與抽象之間。

這四件作品裡最早所作的是《心核》，此作為前年在申請推甄研究所時的舊作，它不是什麼大作品，但對我而言卻是一個創作開始轉折的種子萌芽的象徵。繪畫的對象開始不太關注在它到底"是什麼"，而是我對它有什麼"感覺"，看到時有什麼感覺。有時是無以言喻的感觸，有時也是一瞬間的靈感，甚至是從過往各種人生經驗、繪畫經驗中提煉汲取出的"直覺"。

也因為從去年開始大量到外寫生，對於喜歡"什麼口味的菜"也越來越明瞭。在室內看照片進行縝密規劃的創作就好似做菜時看著食譜一步步做，但到戶外寫生就好像是無菜單料理，你無法確定會遇到

什麼，只能運用自己至今所擁有的技能去做應對、創造。在進行大量的快速審視自我、消化、再吸收。也藉著反覆產圖的高度運動，不斷的提高對美的敏銳度，對品味的去蕪存菁。

適當距離之外

而《觀·心 -1》、《觀·心 -2》、《夜慮思苦》這三件幾乎是同時期所作。這三件主軸皆是在進行內心的探究。對我而言，進行寫實刻畫，是我們對外在的一個對話過程，一個溝通並產出的行徑。反之，因為內心狀態是非具象的，看不到、聽不到，非寫實的狀態反而更貼近內心。《觀·心 -1》、《觀·心 -2》兩件畫面上刻意置入類似方形的框架，用意在於希望觀者能更聚焦於畫面中的狀態。讓畫內再造一層框，讓畫面內的場域能更加完整。可以理解為框架外是"外在世界"，框架內則是我的"內心狀態"，也可以是觀者的內心狀態，如何解讀皆由觀者決定。對於內心的形象，總是好似自以為了解，卻又不是那麼熟悉。像人們常說的要學會「認識自己」。但又何為「認識自己」、又要如何定義…

「美和實際人生有一個距離，宜須擺在適當距離之外去看。」— 朱光潛。

內心的樣貌，也宜需站在適當的距離去觀看。在進行這個系列的過程中，我將內心移情到平時所見的日常風景。框架內作為內心的探索，介於清晰與模糊之間、好似不可觸碰。框架外則作為保持適當距離、且用"無所為而為"的態度作為進行觀看的橋樑。兩部分各司其職，內為模糊的心理狀態，外為清晰地觀看視角。《夜慮思苦》則作為情緒感官放大的延伸，嘗試藉著造型的變形與色彩進行氛圍烘托，內容也已無關乎寫實與否，重點在於觀者觀看時的"感受"。而藉著這次主題《幻影》，我想透過繪畫來探討「認識自己」這個問題。

1 | 2

1.
觀‧心─2
2021
水彩
80 X 110 cm

2.
夜慮思苦
2021
水彩
90 X 59 cm

張 綺 舫
Chang Chi-Fang

獲獎

2021 台灣美術獎｜佳作

2020 風野盃社會組｜優選

2020 桃園縣政府桐花寫生比賽｜入選

1999 台北縣政府南區國畫類｜佳作

1996 實踐國中漫畫比賽｜第一名

1995 台北市文山區公所美術比賽｜特優

1995 實踐國中漫畫比賽｜第一名

展覽

2020 金車蘭城掠影聯展

幻影
2020
水彩
79 X 119 cm

創作思考

離開藝術界很久，以往拼命追求的是一種逼近照片的真實感，挑戰以假亂真，甚至勝過照片細膩般的寫實感。去年開始回來畫畫，漸漸的開始體會到如何讓繪畫超越攝影的境界則是在表現出藝術家內心思考的宇宙，如同心理學家會請孩童在紙上畫畫，藉由色彩以及線條去閱讀一個孩子的內心，不再拘泥於一個快門按下呈現在相片紙上的圖像，單純的建立在眼前看到的景象倒立在視網膜上藉由視神經傳導到腦部視覺區所呈現的印象，而是將心裡所感覺而不是思考的另外一個層面的區塊用顏色以及光影的方式表現在一張畫上。往往很多人不大能夠理解為何藝術的境界曲高和寡，讓人無法介入，甚至認為畫得越看不懂，感覺境界越高，這部分一直是普羅大眾無法理解的部分，事實上在這一個層面上可以感覺出來藝術家的感受，用顏料及筆觸在表現出情緒的觸動，視覺的衝擊，因此現在反而追求一些非具象的表現手法，並不是將自己的眼睛當成掃描機掃描一張照片所得到的資料，或是眼前所看到的情境，讓藝術的境界甚至超過了攝影的範疇。形上形下這句話來自易經，突顯了佛家所說的：「眼前所見皆是業力的影子倒映在泡泡上。」浮雲眾生總把泡泡上的影子當成真實，耽溺於美好的幻境中並不自知；隨境向善、做惡、玩樂於世間，在杯觥交錯中迷失自我，忘了從何而來，又該往哪裡去。而鏡面為一個太虛，鏡面反映出來的自己其實只是眼睛所看到的二維平面，而鏡面中的鏡面，反映出來一體的其他面，到底為眼前所看到的實體的景象，還是反映出內心看到的另外一個自己，如果沒有光線，就無法在鏡面上折射自己的形體及色調，折射的象徵是虛像，還是其實自以為是現實中的我們，才是鏡面另一個世界反射出來的虛幻呢？

有無相生之特點為「萬法是一心，一心是萬法」鏡面全映像而不漏，為物來則應，去而不留，揭示了「內外同構」萬物齊旨的真諦，眼前的一切不外是心造的幻影，一切有為法，如夢幻泡影，如露亦如電，應做如是觀。

1. 水彩是我的夢想，提琴是我的幻想，把幻想畫入夢想，是我的理想

2. 在傳統的物理學中四維空間的概念就是空間的三維，長、寬、高，加上時間這一維。 而時間只是一種幻覺的理論有著相當悠久的歷史。而光影與時間正是衝突撞擊出幻影的假象還是虛幻的錯覺，若把時間和空間光影想像成一個單一的四維事件集合，而不是隨著時間推移發展的三維世界，那光影閃爍著時間的流逝，從車水馬龍到更闌人靜的夜晚，則在時間中映照出來充滿著幻覺的幻影。

1.
幻想曲
2020
水彩
76 X 57 cm

2.
光陰·光影
2020
水彩
79 X 119 cm

| 1 | 2 |

周 運 順
Chou Yun-Shun

現任桃園高中專任美術教師—桃園市水彩畫協會籌備委員／常務理事—台灣國際水彩畫協會理事

臺灣水彩畫協會會員—中華亞太水彩藝術協會準會員

簡歷

2019 名家創作的赤裸告白—水彩解密5，受邀參展與撰寫藝術家

2019 義大利烏爾比諾國際水彩節，獲選臺灣參展藝術家

2018 義大利烏爾比諾國際水彩節，獲選臺灣參展藝術家

2018 水彩的可能—桃園水彩藝術特展，受邀參展藝術家

2017 水潤·彩融—海峽兩岸水彩畫作品交流展，受邀參展藝術家

2016 第一屆香港国际水彩畫双年展，獲選臺灣參展藝術家

2016 桃園之美·藝術家叢書，受邀採訪藝術家

獲獎

作品獲首獎、優選、佳作、入選於中央機關美展、公教人員書畫展、南瀛獎、大墩美展、桃源美展、玉山美術獎、全國美術展、全省美展等。

著作

《水彩雙週記》周運順水彩繪畫、《洛神圖》水彩繪畫創作、《高中／高職》美術教科書。

窗的記憶 X：無形
2020
水彩
75 X 55 cm

創作自述

窗的記憶：「那一夜窗前的駐足，喚起深藏數十載的記憶，現在的我透過窗看見真實的虛幻，而你看見的是點線面所交織構築的虛幻還是真實？」

《易經·繫辭上》第十二章：「形而上者謂之道，形而下者謂之器。」關於「道與器」的觀點在建築學上個人亦得到同感之見解，「窗」在建築理論上泛指存在於建築物上的孔洞，常被裝置設計於牆面，主要目的是導入更多的光線、空氣與關注。而就建築物本身，為了引入更多的氣與光，窗的存在多以「刪去」的方式呈現，同樣的概念與手法類似繪畫中的「留白」，建築物透過刪去部份「可見」的牆設置了無形的窗，只為吸納更多「看不見的可能」。窗的存在似乎暗示著人的存在，我看著窗、窗也回映著我，這般的觀看經驗你我皆有，是一種虛幻若即若離的觀看過程，主因是觀看者和被觀看

者有著真實物理距離，卻又有著充滿幻覺式的互動空間感受，個人作品中意念的產生正是在這樣的氛圍下滋潤成形，窗外迅速來回穿梭的人影與窗內靜默無語的模特兒所形成的對比激盪，反映創作當下的心靈狀態。

作品《窗的記憶 V》（掃描書內 QR code 可觀看繪製過程）取材自臺北市，假日午后與家人悠閒散步，街道兩旁的窗廊光景，一瞬間被玻璃櫥窗反映的景象所吸引，那既真實又虛幻的畫面令人難忘，於是動念起筆，乍看以為是寫實的窗景作品，實是個人欲藉由真實的窗景來表達虛無的幻景與夢境之「借喻」手法，知名心理學家佛洛伊德的意識結構理論談到：「人的意識有三：意識、前意識、潛意識。」其中潛意識部分著實令不少畫者探索揣摩，意指潛藏在意識層面底下的感情、慾望、恐懼等複雜情緒經驗，因受意識層面之壓抑控制，致使個人不自覺的意識，故作品中不斷出現的有機植物造形、縱橫交錯的幾何白線，缺乏五官表情呆立的主角、流動映射莫名的配角人群，橫空出世的留白與奇異渲染的大色塊、精緻悉心刻畫的飄渺色斑……，這些畫面努力著呈現個人探索過去、現在與未來的結果。

子曰：「書不盡言，言不盡意。」我想著繪畫也是吧！

後記：關於個人創作的過程，以幾個大色塊的「面」渲染鋪陳整體開始，接著透過預先計畫好留白的「線」來銜接架構畫面，作品的結尾則多以虛幻飄無的「點」來綜合表達「窗裡與窗外，人站在玻璃櫥窗前的現實與幻象、疑惑與堅決。」

1.
窗的記憶 V
2018
水彩
75 X 55.5 cm

2.
窗的記憶 VII
2019
水彩
75 X 55.5 cm

1 | 2

謝 明 錩
Hsieh Ming-Chang

現任玄奘大學藝術與創作設計系客座教授｜1982 榮獲國家文藝基金會頒發「國家文藝青年西畫特別獎」｜台北阿波羅畫廊首次個展

20 次個展｜藝術及文學著作 20 冊｜曾任輔仁大學應用美術系、台灣藝術大學美術系副教授

簡歷

1986	全國美展金龍獎
2020	榮任《馬來西亞國際網路藝術大賽》國際評審團評審
2018	榮獲《第一屆馬來西亞國際水彩雙年展》Excellent Award
2017	榮任中國濟南《第一屆大衛杯世界水彩大獎賽》總決選國際評審團評審
2016	榮任《IWS 台灣世界水彩大賽暨名家經典展》國際評審團團長
2015	獲邀參展《百年華彩 - 中國水彩藝術研究展》於北京中國美術館
2015	《全球百大國際水彩名家特展》中被觀眾票選為人氣王第一名
2014	作品《我的心靈浴場》榮獲中國水彩博物館典藏

萬夫莫敵
2020
水彩
76 X 51 cm

形上形下 - 我的創作思考

大約從 2010 年開始，我的畫在內涵方面產生了變化，在形式方面有了更多的當代探討。我開始從事一系列的思考性繪畫，也就是把「意念」這個元素加到作品裡去。所謂「意念」其實就是一種創造性的想法，對我而言至少包含四個品項，第一、主題意念，第二、結構意念，第三、色彩意念，第四、技巧意念。

從 2005 年開始，我努力的研究當代藝術，我為自己樹立了一個標竿，就是要讓自己的畫「自成系統，無限演化」，我深切地認為，在美術史上一個為人尊崇與承認的大師 都一定能夠做到「自成系統，無限演化」，我時刻在想，我的系統是什麼？系統從何而來？系統是憑空創造出來的，還是承襲自己的個性、嗜好與出身背景而來？

風格的誕生有賴於系統的建立，而系統來自於主題、結構、色彩與技巧的原則性統合。由於我出身文學系，我一直認為，藝術性和文學性對我而言一樣重要，繪畫不應該僅僅是視覺藝術，它還應該是心靈藝術……彷彿文學般，我把繪畫當成我的生活筆記，我的人生感觸與生命思考都透過繪畫來表達，但在融入文思的當兒，我一點也不想放棄繪畫的當代性與技巧性。

所以這一次《形上形下 - 幻影》的專題創作，對我而言並不陌生，這樣的手法，雖不是我創作的全部，卻是我意念創作的一部分形式，創作最大的樂趣其實就是安排主賓，就是在統一中有變化的大原則去嘗試千百種變化的可能。變化的方式是無止境的，這不但是一種遊戲，也值得深入的研究探討。我的作品形式有多種組合的變化，比如說：寫實加抽象，寫實加圖案，水彩趣味加上油畫趣味，水彩趣味加上水墨趣味，水彩趣味加上設計趣味等等，其實這些都是意念。當代藝術「意念」的成分特別的高，技巧成份相對較低，尤其是寫實的部分，更不是他們所追求的，而我不同，我希望我的畫無論融合多少創作意念，總要有一些重點，最好是有幾個局部，能保留清晰或者隱約可辦的形相，這才能使我的畫和生活經驗取得聯繫，也才能寄託感動，引發哲思，帶來啟示。

幻影是什麼？如何表達呢？我覺得：反映、穿透、解構、變形、疊影、多視點、虛實交錯、半抽象……以這些手法呈現的都可以叫做幻影，總之，只有脫離直觀視覺和意念接軌，水彩畫才能進化，才有脫胎換骨的可能……

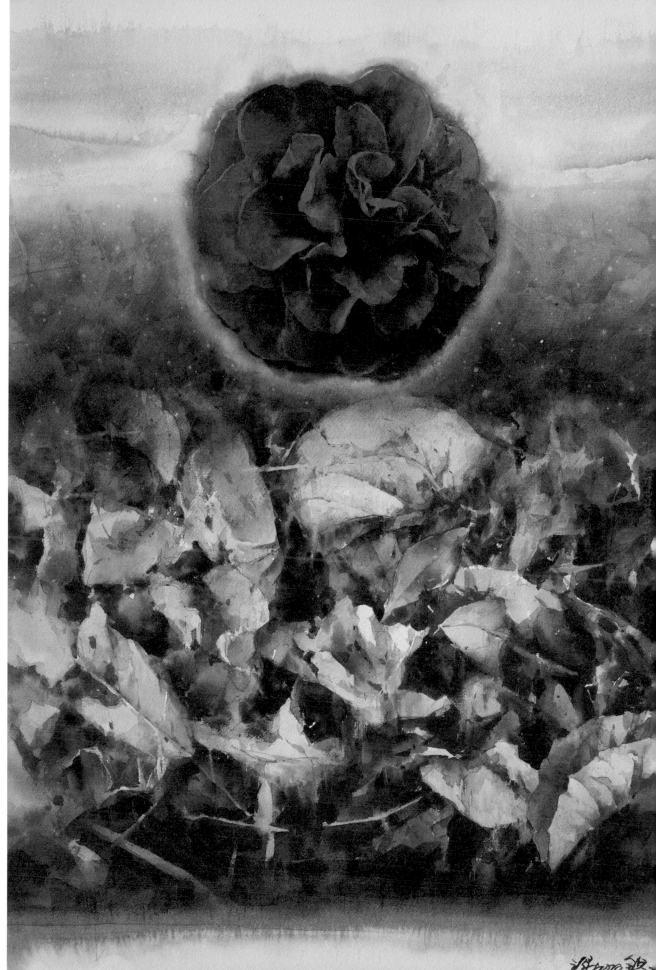

許 德 麗
Hsu De-Li

國立台灣師範大學美術系研究所 40 學分班｜師大美術系 73 級畢業｜任教美術老師及美術實驗班水彩素描老師至退休

中華亞太水彩藝術協會財務長｜中華亞太水彩藝術協會正式會員｜曾任中華亞太水彩藝術協會理事｜水彩資訊雜誌主筆

作品典藏 中正紀念堂｜國父紀念館

獲獎

2016	TWWCE 台灣世界水彩大賽暨名家經典展｜入選
2012	桃源美展水彩類｜入選
2011	全國美展水彩類｜入選
2009	大墩美展水彩類｜第二名
2008	大墩美展水彩類｜入選
2008	屏東美展水彩類｜入選
2007	基隆美展水彩類｜佳作
2005	全省美展水彩類｜第二名
2005	全國美展水彩類｜入選
1992	全國青年書畫競賽社會組｜佳作

展覽

2014	新藝術博覽會
2014	春芽夏蔭個展
2013	心情種子個展

創作理念 – 針對形上形下主題

阿公喜歡抽香菸，脾氣很壞！聽到不順心的話馬上發飆，阿公的臉圓圓的，頭也圓圓的，很喜歡聊天講古，個性四海；一切都可以用語言表達，他的身裁也圓圓壯壯，像一條牛，沒人有他的力氣，寫起阿公，筆端卡卡的！阿公也很有心機，他會在吵架時弄得每個孩子都要不遠千里回去處理！他坐在椅子上，聲音宏亮！每餐要有肉和湯，不然他必然生氣的，那就會言語中不斷數說不是！

阿公的阿公，給他的遺產，是一個菜櫥，和阿公ㄟ椅子一樣，都很老了！一百歲？兩百歲？不知什麼時候？菜櫥門也不見了？抽屜也不見了？但是椅與菜櫥都很勇健，沒有鬆脫的狀況，阿公ㄟ椅免不了磨損，畫的漆線有些模糊，被阿公坐久了嘛！阿公真的很會說話，鄰居親戚讓他不喜歡，會一直說給我們聽，他也討厭蒜頭，所以菜不可加蒜，這是會發飆的！阿公發起飆來會丟杯子，甩東西，那樣東西在他身邊就會拿了朝人丟出去！

阿公抽菸又生氣把心臟弄壞了，開刀開心臟真的很辛苦，但是阿公還是很兇！他真的惹不得，力大如牛，三個兒子合起來也不是他的對手。脾氣大起來兩年也不理人，真是難搞又不能不理。但是除了這些，他真的很愛孩子，一切都給了孩子，他給我們留下最多的還是愛，像他的椅子一樣傳統、執著、又堅固！

阿公留在我心中實在太複雜了！無奈、承受、常常難以認同；但在這些無法改變只能去適應的困境，不知不覺卻讓我成長了，變堅強了！不知道要怎麼畫阿公？可能我會亂刷一通，沉澱再沉澱，平和下來的心望向他常坐的椅子，還是那麼依然故我，百年工藝經得起蹂躪，筆觸隨思緒模糊懵懂，於是加了部分線描，以國畫的傳統白描去表達那如山之重

的傳統，褐色一向如古老大地的指涉，彷彿泅泳於時光長河，時溺時浮，又有如包裹於親情之溫暖，在沒有界線的類似色中勾勒如蜘蛛網般纏黏的時光滋味。

再度回到一直的理念「之間」，在「描寫物」與「主體我之感受」這兩者存在畫面的「之間」，也就是在具象的描寫物，與抽象的感受思維之間游移的畫面，並參入了自身的經驗，讓主體的內在獲得療癒與抒發，藉由視覺語言述說生命的長篇大論，那麼繪者要以視覺語言想給觀賞者的是什麼呢？繪者如何跳脫自怨自艾與無病呻吟似的囈語，與觀賞著獲得交流，那便是椅子的古典、傳統、工藝精良等一般指涉，及磨痕、落漆、一些毀損所顯現的生命關連與悲歡離合的歲月必然存在的真實，嚐試著與觀賞者產生共鳴，並引發觀賞者去意識，用心自身的生活歷練。

阿公ㄟ椅
2014
水彩
53 X 54 cm

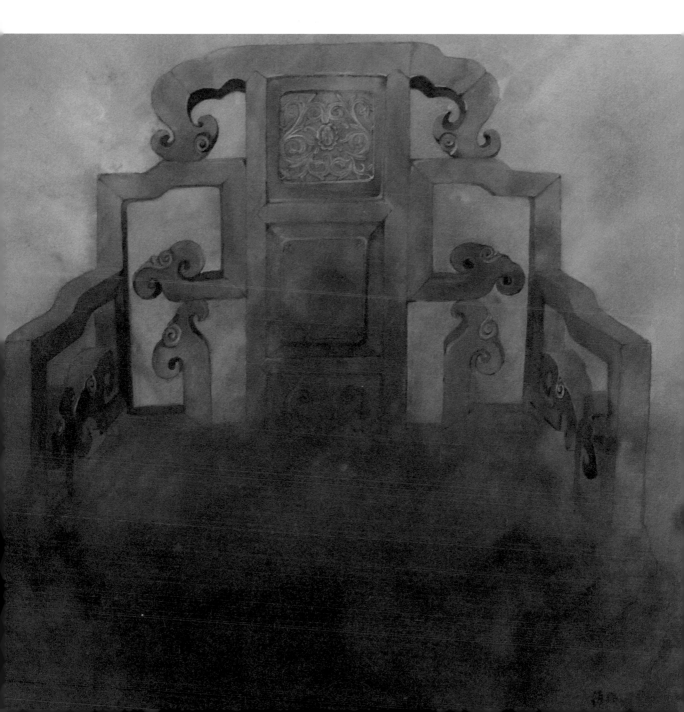

李 招 治
Li Chao-Chih

國立台灣師範大學美術系研究所 40 學分班－國立台灣師範大學美術系

中華亞太水彩藝術協會理事

作品典藏－國父紀念館《國父紀念館一隅》－中正紀念堂《璀燦金黃／玉山龍膽》《均衡》

順益台灣原住民博物館《在迷霧中…說愛》

獲獎

2013　全國公教美展水彩水彩－第三名

2012　新北市美展水彩全國組－第一名

2010　臺北縣美展水彩全國組－第三名

展覽

2015　花漾台灣－水彩個展

2011　大自然的樂章－水彩個展

創作自述

「江上之清風，與山間之明月，耳得之而為聲，目遇之而成色，取之無盡，用之不竭，是造物者之無盡藏也。」是宋蘇軾在前「赤壁賦」中對大自然最貼切的註解，也是刻在我生命中最真誠的領受。接近並探索這「無盡藏」的大自然，是我的最愛我的療癒我的依恃也是我創作慾望的根源！

《追．尋》的創意，源來已久，在心中駐足復駐足。此次「形上形下 – 幻影」的徵件，借題發揮或許正是時候。

台灣特有種的帝雉是我最愛的創作題材，因為在大自然探索的過程中，牠們深深吸引了我。追逐著帝

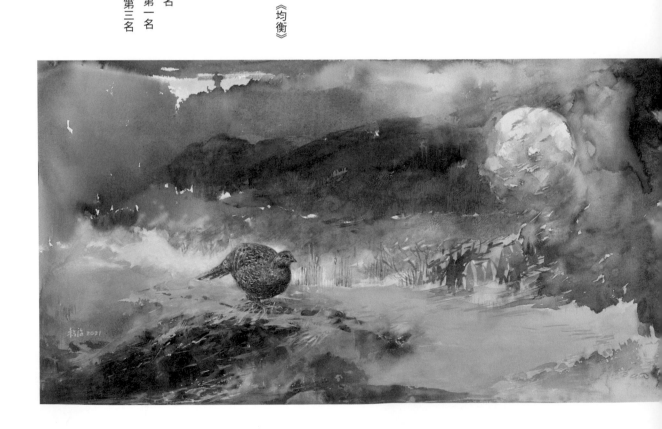

雉的足跡，在大量的客觀觀察中化為主觀，有如我進駐了牠們體內，行使了澎湃的心靈活動。創作時，主宰畫面的是我的心，腦中浮現的是《易經》的「觀物取象」與「得意忘象」。或形上或形下，在在歷經了取象和忘象的過程，由畫境躍身為心境和意境的境界。

雌雄二雉為最帥氣美麗的主角，以具體的形象出場，牠們倆隨著天性的自由心緒想望又追又尋，在兩千公尺以上的山野，自由自在…。在晨昏在日夜，牠們覓食、休憩、追逐、生活，求偶期間，心中或有千言萬語，一會兒或許波平如鏡，一會兒或許波濤洶湧，在千山萬水中，〈追‧尋〉成日常，

雄雉既挺胸昂揚，足跡遍踩，雌雉卻又躲又尋，欲語還休。畫面中的場域，是那善變的大自然，風雨雲霧、山石水流、花草植物…，各種元素交織、瓦解、重組，似有空間又似無，似有光陰又似無，似真實又似虛幻！而肯定的是，有追和尋的足跡，有追和尋的想望。

水彩畫，為求保持色彩的明淨度、顏料層的通透和水分流淌的特質，對質感的追求或有欠缺和不足，於是以書寫的概念，用筆觸、線條和再加疊的色彩塊面稍作補強。畫面色彩如此明亮豔抹，乃為歌頌大自然的光燦與美奐，奧秘和生機，也是我內心深沉的想望。

追‧尋
2021
水彩
60 X 224 cm

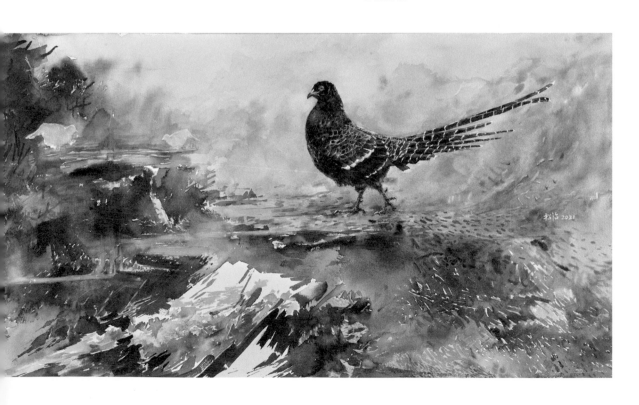

陳 俊 華
Chen Jun Hwa

台南應用科技大學美術系兼任講師｜專職畫家

粉紫色的夢
2021
水彩
38 X 53 cm

獲獎

2016　TWWCE台灣世界水彩大賽｜最佳台灣藝術家獎

2006　第十八屆奇美藝術獎

2005　第五十九屆全省美展油畫類｜第一名

2000　第十四屆南瀛美展水彩｜南瀛獎

1999　第一屆聯邦美術｜新人獎

簡歷

2020　奇美博物館駐館藝術家

2018　台東池上藝術村駐村藝術家

2005　嘉義鐵道藝術村駐村藝術家

創作理念

對於創作而言，創作者的意念主體性，是重要且必需的，「創造思考」更是精進的動力。

以繪畫來說，往往創作者習慣觀察寫生描繪對象物，長期下來忘了創造思考的能力，導致作品停留在客觀描寫，繪畫若僅留下紀錄的功能那就太可惜了！綜觀目前水彩畫發展，抒情小品、寫景、花卉為大宗，特別是技法形式似乎大同小異，彷彿這類題材就只能這樣表現的觀感，少有令人耳目一新驚艷的視覺感受。或許是水彩媒材的特性適合這類表現，也或許是媒材先天的限制，這似乎是當代水彩創作者需要面對的難題。如何在吸取前人經驗下，最後可以擺脫前人的框架，突破水彩的可能性，相信是值得每位創作者好好思考的創作課題。

對我來說，每當面對水彩創作，心境總是雀躍、興奮的，不管是創作前設計得如何美好，隨著過程中思緒與技法流動，特別是「水」的不確定性，往往還是有意想不到的驚喜，這正是水彩迷人之處。有時候，我會先決定要畫的題材，再以題材中的形色元素，進行初步整理後再設計成最後作品的樣子。有時，先決定了形式再選擇適合的技法呈現，有趣的是，藝術沒有絕對正確的方法，作品形式手法是否充份到位，並貼切傳達創作者的意念就是好作品了。

這件以表達春天樹叢豐富色彩與林相層次為主題，抽取其樹林本身固有的形色特徵，再進行延伸想像及再創造，表現上是較偏向主觀心靈的想像，遊走在形上與形下之間的模糊地帶，營造在看似寫實尋常風景中有點魔幻又帶有點扁平化的裝飾趣味。作品色調設定春天較愉悅清新的色系搭配，以粉色系作為背景主色，畫面中央焦點區以鮮豔的黃綠色系呈現樹叢。

繪製過程中，以粉色系搭配黃綠色將作品鋪上大致的底色，以自動性技法讓形色隨著水分有不確定性的隨機流動趣味，再以流動後成型的狀態結合樹叢題材，在虛實交錯之間整理樹叢特徵，讓樹與樹之間的空間稍稍推演出，不求貼近真實感的寫實空間呈現，而是介於真實立體感與平面裝飾趣味間的交錯呈現，虛幻與真實並置，點狀筆觸增加樹叢質感及層次感，並以具動感細膩的線條勾勒樹叢間的枝條，讓模糊的色域間有明確線條聯繫交織。樹叢上方的背景，以粉色系營造若有似無飄渺的遠山，霧氣中小小點狀樹叢及上方一絲山嵐，增添些許迷幻氛圍。

這件作品是擺脫實景的框架，畫面更多主導權的新嘗試，或許還在不成熟的階段，也很開心有跨出這一步了！也更加期待未來新作品的可能性！

呂宗憲
Lu Tsung-Hsien

畢業於國立清華大學藝術與設計系—創作組—就讀國立台灣師範大學美術系—西畫組碩士班

獲獎

2020　馬可威亞洲盃水彩大賽社會組—金獎
2020　國泰新世紀潛力畫展大專組—金獎
2019　屏東美展西畫類—優選
2017　國美術展水彩類—入選
2016　新竹美展水彩類—佳作

展覽

2020　「邊界。游移」呂宗憲個展，新竹鐵道藝術村，新竹
2020　「雅逸新銳展」，雅逸藝術中心，台北
2020　「道別即是開始」宋其遠、呂宗憲創作雙個展，雅典藝術書店，台北

存在的軌跡 3
2020
水性媒材
80 X 116 cm

創作理念

繪畫內容以探討「自身的存在」為出發,試著從日常生活場域裡尋找存在的軌跡,把目光聚焦在「影子」投射出的狀態來描述「存在」這種難以捉摸的概念,同樣輪廓的影子投射在不同的時空背景下會呈現出各種樣貌,就像我們在不同場合下表現出不同的自己,它們都是「存在」的多種可能。

張 綺 芸
Chang Chi-Yun

1989，新北，台灣
台灣師範大學美術學系碩士班西畫組｜台灣師範大學美術學系西畫組｜師大附中美術班
2020- 台南市朵朵藝術 美術教師｜2015-2020 台北市立百齡高中美術教師

簡歷

2020 「蘭城掠影」中華亞太水彩藝術協會聯展，宜蘭，台灣

2015 「NEVERLAND」張綺芸 X 劉巧璇油畫創作雙個展，台北，台灣

2015 「來自未竟」張綺芸油畫創作個展，台北，台灣

2011 師大美術系 100 級畢業展 西畫類 第一名

2010 台灣國展得獎作品巡迴展，高雄，台灣

創作理念

我以人類文明中共同的紀念物－花的形態，作為心象的基礎，來展開其主題的象徵性和寓意。這些曾經的紀念物，是喚回過去記憶與感受的鑰匙。

過往的經歷及印象，在時間維度以及詮釋者角度的影響下，透過一次次的回憶，形成了不斷更迭、一再重構、既真實又疏離的「心像」。例如，當你回憶起老家旁邊的那棵榕樹的樣貌，小時候對他的印象，以及長大出社會後的印象，不一定一致。有些印象會強調及保留，有些會淡忘或忽略。即便榕樹會老、會死，但當你人生每個階段憶起他的樣貌－無論是鬱鬱蔥蔥或是乾枯凋零－這個心像皆是個體記憶取捨的結果。

可以說，在人生過程中的各個時間點回憶起，對其印象的取捨會不同。榕樹當下形體並不會因人的情緒而改變，但，人對榕樹的印象和感受是會改變的。在記憶間如何取捨是和每個人人生歷程有關係，因此人生歷程會決定每個時期的記憶呈現。他們會在個人記憶中形成心像，而這些因心智個體運作的差異而形成的影像，已與原貌大相逕庭。

而在眾多語彙裡，花是人類文明中共通的記憶，也是共通的語彙。古今中外，人與花就有密切的情感聯繫，並賦予了花各種個性。凡舉詩詞歌曲、婚喪喜慶、紀念日等等，皆有花的身影。然而，他們的生命又特別短暫，使人容易藉由花的凋零，沉浸在消逝的惆悵和美感中。因此我運用個人的美感經驗，以各種花型為主體，並以心像更迭為表現邏輯，去呈現個體心智歷程的物理隱喻。

方法上，利用透明水彩的特性，運用水與彩交融之層次，呈現無數次回憶中不斷堆疊的美感。先藉由簡單的畫面「分割」製造記憶中不斷變化的動態感，經營位置，將錯綜複雜的形象，經過分析和取捨後，構成一個有

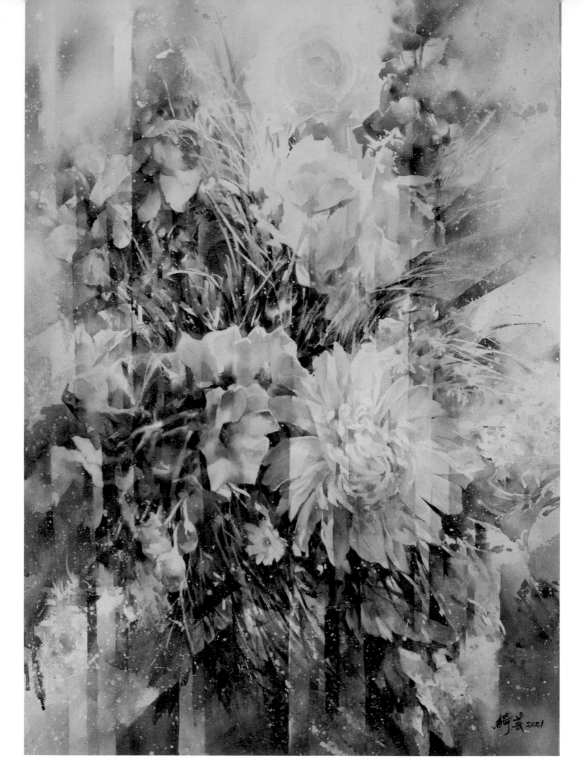

組織的整體。以主觀的手法－鮮豔明亮的色彩去傳達消逝朦朧的美感。同時以對比色、較多的碎塊及向外擴張的花形，經營出畫面節奏感，試圖表現心像的層次的變化，營造出既虛幻又真實的場域，形成一個以繪畫表現述說的故事。

在時間的向度上，萬物終將迎接消逝的結局。儘管時間為不可抗之力，我仍可將那些消逝的過往不斷回憶、咀嚼，再現於平面繪畫；透過一次次回憶，構成不斷流變的新風景。將紀念的象徵－花的形體融合了記憶，將該元素不斷經過解譯的過程平面化，並以視覺藝術來詮釋，形成一個平面的心象空間。

曾經的紀念 II ｜ 2020 ｜ 水彩 Arches ｜ 78 X 54 cm

李 文 淑
Lee Wen-Shu

台南家專美工科畢業

簡歷

美國 College of William and Mary, Virginia
研習素描、水彩、油畫
2010～2013, 與 10 個藝術家在美國維吉
尼亞州威廉斯堡一起經營 New Town Art
Gallery，這期間藝術家有機會和客戶面對面
的溝通，是一個很好的經驗。

承接
2017
水彩
37 X 56 cm

創作理念

經由 Paul Helfrich 教授的啟發,開展了我的抽象思維,對我來說像是進入了一個新的領域,也讓我對繪畫能用不同的角度去切入,例如大自然的線條、建築物的面與空間感、人與人之間的情感、自我的情緒…都會在創作時交互作用,自然融入畫內。

2013 年在沒有心理準備的情況下,臨時決定離開住了 30 年的美國搬回台灣。一向自以為適應環境能力很好,而搬回台灣也是內心深處想要的,沒想到回來後心理卻空白了好幾年,再也畫不出來抽象畫。這次入選的這張《承接》,是空白幾年之後的第一張抽象畫,層層疊疊,加加減減,裡面透露出來的光,該是接下來要去承接的吧!原來在畫裡面,其實都已經把自己畫進去了卻不自知!

綦宗涵

Chyi Tsung-Han

1996，新北

臺灣師範大學美術學系西畫組碩士在學｜中華亞太水彩藝術協會准會員

獲獎

2019　義大利烏爾比諾第三屆國際水彩節｜入選

2016　TWWCE 台灣世界水彩大賽雙件｜入選

展覽

2019　色有其因｜個展，東方藝術學苑，臺北

2019　藝術的視野水彩教育展｜中華亞太藝術協會聯展，大墩文化中心，臺中

2018　塵澱｜個展，新竹大遠百 vvip 貴賓室，新竹

2017　台日水彩畫會交流展，奇美博物館，臺南

〈恢色地帶〉

室內充滿安全性與舒適圈感，從窗外的世界象徵自由與察覺外在活物運動的軌跡，只隔著一片玻璃好像是離我們遙遠了，寫實的影像卻感覺是不同層次的空間，非常的疏離卻不停歇螢幕似的放映外界的動態，它至此從沒離開過人的生活起居形態，甚至更加深對情緒的影響，光線充足可以感受也能觸摸玻璃面溫暖的接觸滋潤，風寒之時感受的是冰冷的刺骨，雨天玻璃上的水珠形成物像的扭曲擺動，與窗接觸可細膩也可粗野的造成內心的變化，相對的和自然節氣共存又享有室內私人領域的灰色地帶，是很平衡美妙的狀態空間上，可以選擇離開或者在窗旁與外界繼續曖昧之間，生命或許老是選擇停留或者離去。一隻坐落窗旁的貓象徵一個生命體感覺是對外在的自由渴望，也許是好奇心或是出自于內在的無聊，但窗外景色都是給予著對世界的驚喜與出其不意的讚嘆，也許牠更高於我們觀察的變化，畢竟牠悠然的看的更久，心思更加細膩，人通常迫於繁忙與壓力，很多情況是過目而已，不夠單純通透，遠不及牠們有如的禪定境界。外與內的虛幻形象空間裡頭可說充斥著變化與律動的樂理，現實的景象與抽象的內心所交雜出似有諾無的美感，利用這些元素用平面造型構思精神上的核心，形給予的聯想加上色彩跟質地的佈局，用水彩的淡空虛搭配筆調上的層次豐富希望可以形成外與內的實和虛，試著模擬出此空間的趣味成份。

恢色地帶
2021
水彩
76 X 52 cm

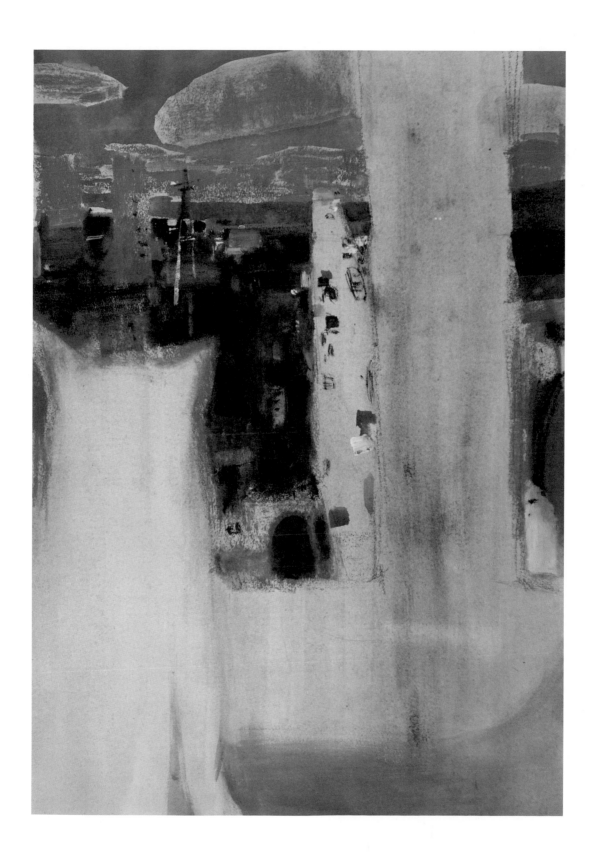

歐 育 如
Ou Yu-Ju

泰納畫室水彩、素描、創意表現等科目的示範老師
台灣藝術大學雕塑學系畢業——新莊高中美術班畢業

獲獎

2013　光華盃青年水彩寫生比賽大專社會組——第一名

2009　臺藝大師生美展素描類——第一名

2008　光華盃青年水彩寫生比賽——第一名

展覽

2020　光陰的故事——懷舊篇

2019　過程——四人聯展，響 ART，臺北

2011　行動博物館・當代木雕之美——巡迴展

創作自述

原由

我一直認為創作的想法是心裡的感受延伸與具現，但因為感受難以表述，有時候作品會需要藉由一些有形的事物去象徵，穿插無形的結構去運染氛圍。每一次創作都是一種展現當下自我的過程。

過去創作習慣都是一氣呵成，熬夜無所謂、不吃飯無所謂，在擔任的角色改變與增多之後，時間被切得細碎，無法進行，腦袋裡生成的想法與草圖愈積愈多，多數時候因為忙碌而來不及注意，少數時候會說時間會篩選更好的想法，但總覺得這樣子的狀態讓人失落茫然，心理多了許多糾結也有無奈。以往熟悉的創作方式也顯現了一些不得不面對的問題，工作與家庭中付出的心力，實在不符合過去極端的創作方式，因此試著調整，尋找適合方法來滿足內心想創作的悸動。在四人聯展「過程」時，使用零碎時間抓緊腳步，慢慢地抓到微弱的光線，探找著出口，也有了更多的自我對話，就這樣緩緩將新的方式逐漸定形。

寄託

深夜所有躁動都停止了，有時候看著看著，有點羨慕，當個任性好顧的盆栽好像挺好的。家中隨意一望都會看到，玄關顯眼處的那盆虎尾蘭，據說有清淨空氣的功能，不需要太多水，長得很緩慢，是耐操的植物。可能忘記照顧了，但她仍穩妥地展現在那裏。烈日、大風、暴雨或大霧不管周圍的環境如何變動，那盆虎尾蘭就很有個性的，維持自己的步調，緩慢的舒展，總過一陣子才會發現她又長高了，那樣愜意堅韌的姿態像是團火焰，像是給自己打氣一樣，今天也還是要提起精神來去做點什麼！早晨準備帶孩子出門上學前，看著逆光中的盆栽將形體框的清晰，背光處形象卻又看不清細節，在強光與微光之間的交互作用下，光影之間，畫面就這樣落進心裡了。

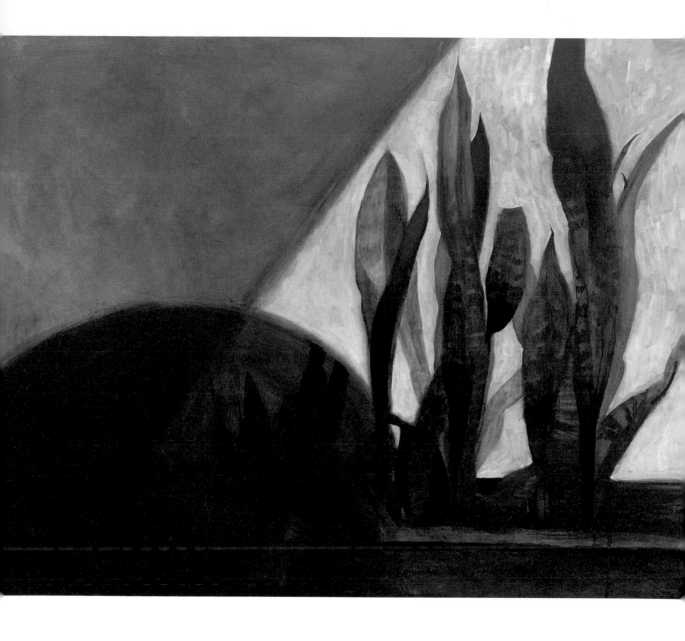

而此次展出作品「延伸」是自己部份意念的延伸和
寄託,提醒自己要穩定持續地去做一些事情,媒材
和方式來說,捨去平時教學常用的水彩,使用壓克
力,過程中也盡可能地避免教學的程序,去摸索其
他方式,只求能夠展顯自我對話後的結果,進行一
部分後,也試著維持日常 (家裡與工作) ,感受一
下再繼續,反覆將自我延伸,之後也會朝這個目標
調整繼續。

延伸
2021
水彩
91 X 72.5 cm

吳 浚 弘

Wu Jyun-Hong

1997，創然藝術空間 負責人

玄奘大學藝術與創意設計學系 ─ 新竹市立香山高級中學美工科 ─ 新竹市立香山高級中學水彩助教

作品典藏　陳肇勳建築師事務所 《光點系列 04 歸途》 ─ 關西營區陸軍步兵 206 旅隊史戰史館 《松滬會戰》

簡歷

玄奘大學藝術與創意設計學系、清華大學藝術與設計學系聯展 《拾‧光－原點》策展人

展覽

2020　光陰的故事─懷舊篇

2018　《水色》香港台灣水彩精品交流展

2018　世界水彩華陽獎得獎畫家邀請展

光點
2021
水彩
33 X 55 cm

追求平面繪畫的過程中,我重新去探討了自己到底
想要追求甚麼,於是畫了系列作《光點系列》。
靈感來自於大學期間,每個夜晚從教室望外看去,
夜裡閃爍的光深深吸引著我並且與我的情緒產生共
鳴,我相信,正因為人與人是互相連結的,我們才
能一起面對無盡的未知。

真、善、美是存在的,讓我們在黑夜中,為他人點
亮道路,讓溫柔瀰漫在你我之間,持續發酵。主要
以水彩的渲染及沉澱,來表達情緒及氣氛,透過溫
暖的色系去使觀者感到溫暖。

許　宸　緯

Hsu Chen-Wei

創作理念

樹木是我從接觸創作開始就一直在研究的題材。它所能呈現的姿態可說是千變萬化，不管是樹幹生長的獨特造型，或是樹枝交錯所產生的複雜線條，以及樹根在地表蔓延的豐富層次。他們雖然在日常處處可見卻鮮少人發覺，並且大多時候他們僅以背景存在於人們眼中。為了能改變他人在藝術作品對樹木的印象，希望能以自己的創作使更多人能看見它獨有的美感。

這次的創作是以牆面的意象結合樹瘤的造型。樹木本身有著豐富的樣貌，樹瘤更是因為不規則的形貌以及獨特的紋路受到收藏家的歡迎。為了表現出不同於刻劃樹瘤的圖面，將樹木以斑剝的牆面替代，除了為了呼應「浮雕」這樣的標題外，牆面的消逝、毀壞與樹瘤的增長、群生形成了對比，這樣一盛一衰的元素交集所產生的畫面就如同事物一般，它的毀壞或許不代表就此衰敗，可能因為時間的沉澱而產生意想不到的美麗風景。

在畫面處理上，使用打底劑表現肌理之餘，打底的過程刻意用較為隨意的筆觸，渲染的過程中顏料在打底劑的凹凸會處產生不同於原有構圖計畫的色塊與造型，在這樣的底色上架構出更為自由的聚散畫面，並如同雕刻一般將這樣的底色刻劃出它自然形成的色塊與造型。為了製造別於樹木既有暖色調的印象，使用藍紫色為基調來做出牆面的冷硬質感，也希望能製造出不同於一般樹木相關創作所給人的想法。

這樣水彩自然引發的美麗意外並以人為的巧思加工，便是這作品創作中所希望呈現的樣貌。

浮雕
2021
水彩、紙本、打底劑
39 X 54 cm

王 國 富

Wang Kuo-Fu

復興商工繪畫組畢業

獲獎

2020 桃源美展水彩類－入選獎

2016 新藝博國際藝術家大獎賽－入圍獎

展覽

2021 臺灣現代藝術家協會聯展

2020 新北市藝文中心「意象之旅」個展

2019 響 Art 雙人展

2018 中韓釜山國際交流展

2017 新北市新店圖書館「蛻變」創作個展

2016 林語堂故居「芳虹富瑜」四人聯展

創作理念

基隆第一個印象"雨都"，因冬季受到東北季風經過海洋及背山面海的原因造成潮溼多雨季，受西南季風要越過小嶺才能到達之因，基隆的氣候多雨陰溼，「雨港」之名因此而來。特別於冬季和春季交際之時，基隆港區時常發生大霧籠罩，但也有不少人將這種天氣賦予「霧鎖雨港」的美稱。

日據時代，曾為台灣第一大港的正濱漁港就位在基隆和平島的南方，正濱漁港又稱為基隆漁港，是早期帶動基隆漁業的主要功臣。正濱漁港懷舊碼頭，曾經有一個稱為"民間美術號"的船隻停靠於此，是台灣第一座海上美術館。去年我去了正濱漁港九次，在不同的季節天氣，都有不同的面貌呈現出來。時而艷陽高照、時而傾盆大雨，頓時又是霧鎖港區，千變萬化是寫生的好景。

這次入選作品"正濱漁港-3"，其當日正午天氣炎熱，瞬間下起大雨，猶如被洗滌一番，頓感輕鬆涼意自在、水與空氣與心情皆清新無慮，然而作畫起來真是暢快。根據當時天氣的變化，將畫面作輕快。首先以畫刀沾顏料直接打稿適當給予染上冷暖顏色，再用清水潑灑讓畫面適時的溶和，自然不做作，有水份就有空氣、有了空氣就有生命。

用寫意畫法略為疏放稍帶寫意的筆法，直接以色彩點染，一次完成。用單純而概括的筆墨來表現對象的精神意念，是不求形似求神似的畫法，強調作者的個性發揮。

正濱漁港 -3
2021
水彩
38 X 54 cm

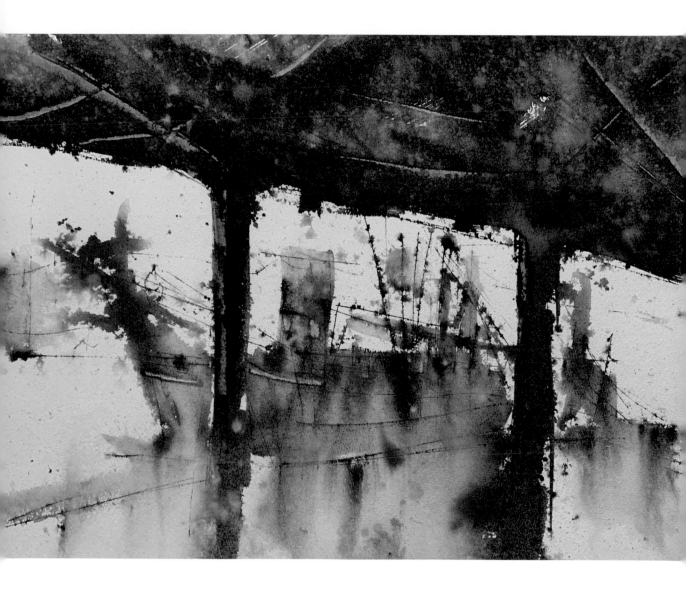

林 品 潔
Lin Pin-Jie

國立臺灣師範大學美術學系 — 新竹女中美術班

獲獎

2019　新世紀潛力畫展西畫類—優選

2019　第三屆彩逸國際水彩暨台灣水彩創作獎—第一名

2018　師大美術系系展 水彩類—第一名

2017　新竹美展水彩類—竹塹獎

2017　全國美術展水彩類—入選

2016　新竹美展水彩類陳在南紀念獎—優選

展覽

2019　德鄰建設 師大美術系獎助計畫成果展，師大德群藝廊

創作理念結合幅作品意念

靈感來自有一次的馬祖之旅，去了一座叫做東引的島嶼。

東引是一座很小很小的島嶼，小到島上的居民都認識彼此，每當放眼望去便是島外一望無際的海。也由於海象經常不穩定的關係使得這裡像是仙境一般，進出都十分不易，周圍還時不時的瀰漫著潮濕的迷霧。有點可愛，又有點寂寞的感覺。

事實上好幾次穿梭在東引島時，能夠清楚感受到一片死寂的荒涼感，那種荒涼像是全世界都死掉了的荒涼，死寂是彷彿自己的存在若有似無的死寂，加上這塊土地的戰地背景，不禁想像這塊土地埋沒了多少沙場中早已血肉模糊的孤魂野鬼。心中一點恐懼的感覺都沒有，反倒是替曾在這片土上踩踏的幽靈們感到慶幸，在這裡飄蕩應該滿安寧的吧？

骷顱頭象徵著死亡的意念，水彩時常能表現出時間消逝的透明感，就像生命隨時都在消逝一樣。走在那塊島嶼上最直接的感受是一種寧靜到要窒息了的感覺，因此以一種溫柔的暴力畫下了這張畫的感覺。

有人問我為什麼不是直接畫出當地的風景而畫了這顆頭？我回答說東引的風景很美但不值得畫出來，要是畫下來了我不告訴你是馬祖的離島東引而騙你那是宜蘭外海，你可能也會相信。形上形下，要是感覺是一種形狀，我把當時的感受裝進這幅畫裡的形象了。

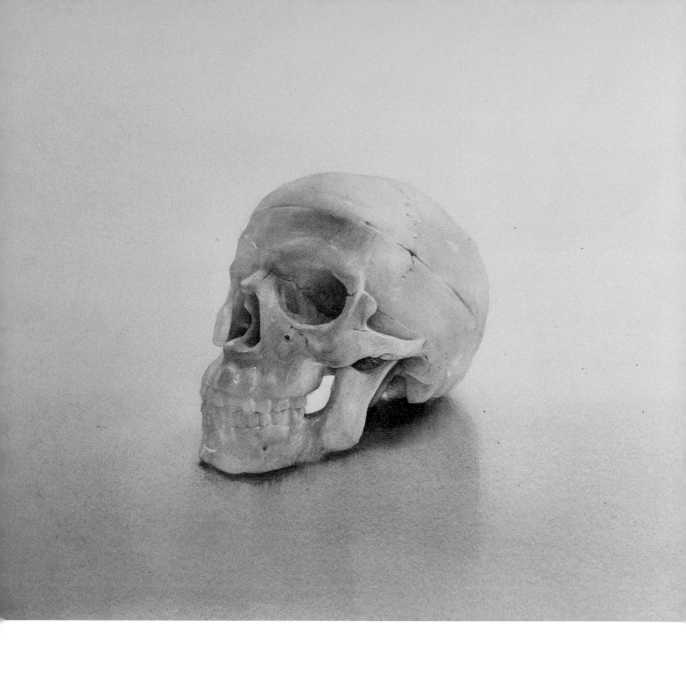

戰地之歌
2021
水彩
45.5X 38 cm

何 梅 芳
Ho Chan-Fang

浮光掠影
2021
水彩
56 X 40 cm

創作自述

當視覺攫取了意念，巧飾妝點只為推銷追求慾望，包裝不再是謊言的定義。

櫥窗內璀璨斑爛，霓虹燈火耀眼奪目，如浮華世界杯觥交錯，歌舞盛宴。隔絕著冰冷的玻璃，虛展姿態與笑靨。

然而，轉身現實中黑暗凝結，回望盡是深邃黝暗人生，在繁華落寞交織中，唯有突破幻影，尋求性靈的幽光，照見真如。

在孤獨中探索思想深度，懷抱理想的高度，堅持綻放生命真正永恆的美麗。

許 文 昌
Hsu Wen-Chang

1978 ｜玄奘大學藝術設計學院在職碩士班

獲獎

2020　第 68 屆南美展｜市長獎

創作的歷程，少女提著油燈，在芒芒大海，尋著人生的目標。更希望燈塔能看見她照亮她，指引人生的目標，人生的起起落落。如大海般反覆，如何用繪畫去表達，刻畫現有的理想於期許，內心的世界。美感始終來自於人性的感動，形而上形而下抽象俱象都是人類透過繪畫 表達方式。靈藉有軀體，神往到另一個專注的自己無形的想像空間，探索、臨摹學習的過程。繪畫的意識形態，不斷的成長茁壯。

尋覓
2020
水彩
78 X 106 cm

游 文 志
Yu Wen-Zhi

台灣師範大學美術研究所畢業—台灣藝術大學畢業—AWS獲美國水彩畫會署名會員

獲獎

2012　中正區古城繪畫競賽水彩類—第一名

2010　光華盃寫生比賽—銀獅獎

2010　聯邦印象大獎—首獎

展覽

2021　AWS 美國國際水彩展，紐約

2020　水彩的可能‧桃園水彩大展，桃園市文化中心

2020　AWS 美國國際水彩展，紐約

2019　赤裸個告白 5 水彩聯展，吉林藝廊，台北

2019　AWS 美國國際水彩展，紐約

2018　IWS 烏克蘭國際水彩展，烏克蘭

2017　心與象之間聯展，國泰世華藝術中心，台北

創作理念結合幅作品意念

原由

回憶小時候我有一堆玩具，總喜歡拿著他們編劇情、演故事，喜歡幻想喜歡把腦袋裡想像的怪物畫出來，小時候沒能力把腦袋裡的圖像具體化只能塗塗抹抹的似乎在尋找什麼，而這個「尋找」的過程非常貼近自身創作經驗，長大後的我依然醉心於各種幻想故事與幻想的生物，不論是北歐神話、希臘神話、山海經其中的故事與角色對我而言都非常有魅力。然而回顧藝術史事實上許多偉大的作品也都從神話中獲得靈感，由於對未知的敬畏人們幻想出了各式各樣的神祇、怪物，這次的創作我嘗試回歸從塗抹中尋找，尋找幼時的初心尋找單純創造的樂趣。

執行

塗抹是一開始就底定的方向，目的是「創造素材」提供聯想創造的主體，透過刻意減少色彩的使用，避免過多元素干擾，最後鎖定筆觸、塊面、質感為主要條件，為了在質感上達到較好的呈現，筆者嘗試了許多媒材，最後使用了礦物顏料於碳酸鈣上獲得較好的沈澱效果，這類的半自動性效果提供了更多的不可預測性，增加更多的想像空間，在作畫的過程中並沒有預設結果會如何，透過每個階段的完成，不斷思考作品的下一步，隨著作品的推進幻想漸漸具體，形體漸漸完善，順勢而為、隨遇而安，我想是這個過程最好的寫照，雖然是隨機的幻想但腦中漸漸浮現了鳥類的樣子，作品中許多細節借助了烏鴉的特徵，而烏鴉在東方文化中常常代表厄運，在日本卻是神靈的使者代表著吉祥，這種在異地卻代表完全相反意義的現象也為牠增添不少神秘感，這樣的特質恰恰也與「幻影」這個略帶神秘的主題相呼應吧。藉著這次的展覽「幻影」展出不同面向的作品，期待與大家分享我的「幻影」。

反思

創作的主題、方向的再延伸：

沒有目的性的開始確實在創作過程中獲得不少樂趣，無論是腦力激盪的過程或是慢慢找到方向的成就感都非常過癮，然而不免會去思考除了單純的創作幻想的生物除此之外還有什麼？除了喜歡以外畫怪物的動機為何？這樣的作品與小時候的塗鴉之間

除了細緻度的差異之外還有什麼？這些都是創作時始終圍繞著腦海的問題，現階段也只能透過持續創作繼續探索其他的可能性。

創作過程的優化：

在「創造素材」的階段事實上並沒有一定的方向，創造隨機性是重點，故在打底階段可以同時處理多張增加素材並方便在其中挑選，賦予造型意義的階段形塊變化與沈澱的效果確實能有效的帶來更多的刺激性，另外創作過程對草圖的依賴性非常大，由於沒有預設結果所以常常在往下一個階段時就會有各種想法，如何透過形式適時縮小範圍例如訂定主題我想也能提高創作的效率。

鴉
2020
水性媒材於畫布
78 X 106 cm

廖 敏 如
Liao Min-Ju

台灣師範大學美術系 — 國立新竹女中美術班畢業 — 新竹市建華國中美術班畢業

蛻變
2020
水彩
36 X 54 cm

獲獎

2020 台師大系展水彩類 — 第二名
2020 夏日可蔚美術獎青少年組 — 銀獎
2020 大專西畫新秀獎 — 佳作
2020 台灣美術獎 — 佳作
2019 台陽美展水彩類 — 優選

2019 新竹美展水彩類 — 優選
2018 康提藝術與跨領域設計競賽高中職組 — 金獎
2018 桃源美展水彩類 — 佳作

創作自述

每一次的成長，都是一種蛻變。
在混沌的泥沼裡拖拉疲弱的靈魂，緩緩起身，
在一次次的黑暗襲捲下，奮力地去撥雲見日，
反抗對於體制的不認同。
但慢慢的，銳利的稜角早已被磨光，
空虛的軀體隱隱的渴望，
一些憤怒，好像石頭激起水花。

我們都試著長大，然後遍體鱗傷。然後的然後，
時間會輕輕溜過，既是提醒亦是遺忘，
遺忘那些強烈的痛，只留下在暗夜裏隱隱發作。

作品完成於高三學測與術科考後的寒假，
這是我人生很大的轉捩點。
考完學術科後，好像就是重生的開始。
作品畫面想呈現的是突破的感覺，
是個人本質被壓抑後的解放。
表情是堅毅的，
畫面同時帶有攻擊性、爆破的、鏡子碎掉的聲響，
表現詭譎、消逝與崩解。

創作想法原先只構圖在筆記本裡面，
後來得空了才畫成四開，用水彩這種最熟悉的媒
材，加上黏貼紙膠和打底劑做出帶有分割的效果。
這張作品後來在校內與同學的聯展展出，算是十分
能代表我當時心情的作品。

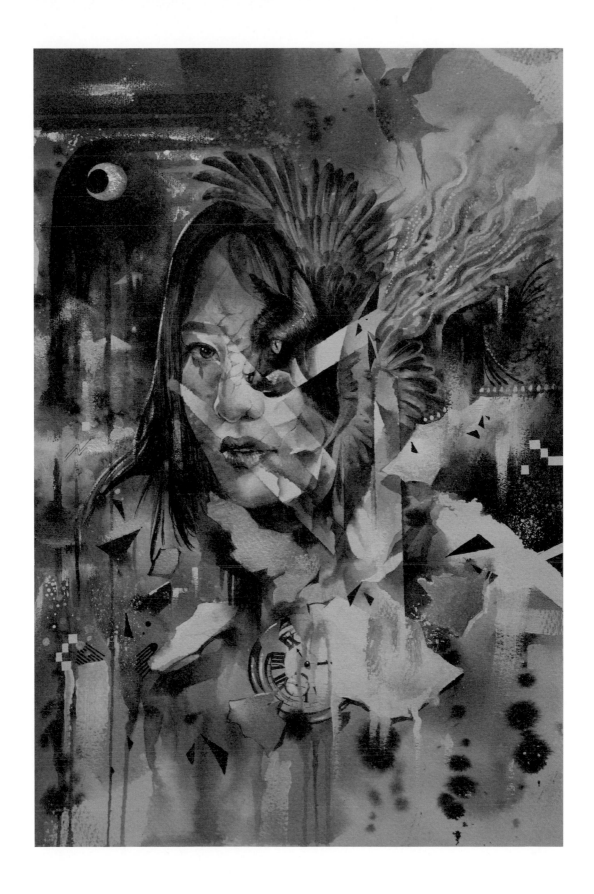

林 啟 明
Lin chi-Ming

2000，台北
東海大學美術系肄業—復興商工 美術科畢業

展覽
2019　GreenTouch 畫室—染色體 師生聯展

煙雨山城
2021
水彩
27 X 39 cm

創作理念

幻行幻影間，用肉眼看似不存的形象，但卻一點一點地留下了痕，無聲無息地改變了許多事，改變了你改變了我，改變了周遭所有，而我覺得就是在訴說＜光陰＞這件事吧。

在創作這幅圖的時候，讓我想起了許多事，也紛紛地融入越來越多的懷思情感，身為零零年後的我，感覺身處在文化與科技的交界帶，兒時還在玩著彈

珠與陀螺，而如今卻是琳瑯滿目的數位科技，從前還陪阿嬤在用灶爐做飯，如今已是日新月異的電磁加熱產品，最懷念的是從小最愛拿著零用錢去雜貨店買零食糖果，而現在卻是用手機就能刷卡付錢的時代，與現在的孩子說雜貨店與童年的童玩他們應該也是晃頭說不知吧，看著古舊的街景也不知為何感慨了一番。

走在殘舊的山城裡，望穿眼底那片繁枝雜葉遠眺對面的山城，細雨灰濛的天氣讓眼前這片綠林如煙如霧，彷彿看到了許多色彩，如此心中又是另一幅景色，眼前的寫實與內心的抽象交融碰撞著，這些殘破與朦朧好像在訴說著那些不為人知的故事與逝去的時光，光陰幻行幻影間無聲無息改變了你我與周遭，留下甚麼又帶走甚麼。

邱 巧 妮
Chiu Chiao-Ni

生命旅人的目的地
2020
水彩
108 X 78 cm

生命是一段旅程，我們都是時間的旅人。在一次次的創作過程中，鍛鍊生命的質地，不斷發掘潛能——這就是生命旅人的目的地。

虛無飄渺、星羅棋布、變化莫測…一個個讚嘆宇宙，又大又神秘的形容詞，是生存在大千世界芸芸眾生之一的我，很愛不釋手的創作題材。此次展出的作品「生命旅人的目的地」，也是以蒙著神秘面紗的宇宙為虛幻空間背景，帶入實相可觸及的有形的星象儀、墨水、一盞尚未被點燃的燈，以及擬人化的白文鳥，來詮釋生命旅人在時間軸裡穿梭，冥冥之中透過引力相遇，幻化出多元有形的世界。

我們生存的宇宙，是一個無形結構與有形結構的互動，一個虛實並存的狀態。眼睛看得見的東西是具象有形的，因此是有限的；把有形的產物，水彩原料與紙，融入眼睛看不見，無形無法碰觸的意念與技法，透過動作，以物理的形式表現出來。在每一個虛實並置的空間，循環流轉結合而成形上與形下的產物。

創作對我來說，是分解心靈當下的狀態，然後再度重組。每次開始揮灑畫筆時，都將畫面呈現的不可預期與不確定感，視為一份禮物，並期盼驚喜發生。人生從來不是只有一個樣貌，只有你自己可以選擇想成為什麼樣的生命旅人，並努力走向自己憧憬的未來。

郭 進 傑
Javi Kuo

政治大學 IMBA 國際經營管理英語碩士｜馬來西亞長大，定居台灣｜作品網址：https://javikuo.wixsite.com/javiartgallery

2021
2021
水彩
31 X 41 cm

獲獎

2021　InternationalWatercolourMasters IWM2022
　　　Finalist Award Certificate Highly Commended

2019　第八屆世界水彩｜華陽獎

展覽

2021　郭進傑 2020 水彩個展，郭木生文教基金會美術中心

2018　ART easy 台灣輕鬆藝術博覽會，松山文創園區

2018　郭進傑水彩個展，小日子台北永康店

2018　感覺台灣郭進傑水彩小型展，3 Cafe Studio

2017　高雄設計節水彩台灣—郭進傑個展，邀倆棟藝文空間

2017　ART easy 台灣輕鬆藝術博覽，松山文創園區

2016　ART easy 台灣輕鬆藝術博覽會 - 松山文創園區

2020 全球飽受新冠肺炎疫情的衝擊，迫使人們的生活處在一種極度壓抑的狀態，但從另個角度思考，也得到了休身養息的機會，2021 牛年的來臨，這世界需要的是擺脫暗黑的疫情，望向溫柔的詩與遠方，期待迎接一切的安好，能量蓄勢待發的一年。故在構圖創作時，決定將此心念投射在一頭形像上背對著畫面並望向遠方的「地牛」身上，透過牠的視角，形之下讓賞畫的人有一種帶入感，在水彩手法上不讓「筆觸」作主，而讓「水」和「彩」在紙上自由發揮形塑我想傳達的意境。

本作品以純水彩為創作媒材，在創作步驟上，因為要有帶入感的想像力，首先處理心中想要的遠方意象「春意」，春天大地正是櫻花盛開的季節，故選擇粉紅、靛紫色和些許白來呈現，先是用水彩筆上一層淡粉底色，其餘肌理效果則用數種型號水彩筆和牙刷沾色層次明暗敲灑在水彩紙上，濕中濕水色

自然營造出一種穿越感，穿越遠方藏著個溫柔鄉，未知但充滿了希望可期。

接下來觀注畫面前景的主視覺地牛，先想像上方一道光源是正午的烈陽，因為光是整幅畫的養份，沒有光的滋潤，所有的水色視覺將失去生命力，由此確立了牛頭到牛背將以強烈的黑灰白明暗漸層對比為基調，並且冷中帶暖和遠方的暖色系相呼應，然後在手法上完全拋開主觀視覺上對牛毛的寫實刻劃，我試圖實驗新法方，不離水彩的特性，但希望能自然的自由的有機的產生某種肌理效果，首先第一層疏密淡淡的灰土冷暖色細點，是用細毛牙刷沾色撥灑上去的，等待完全乾之後，再反覆同樣手法使得身體下方越加濃密，然後在未完全乾時，噴灑水彩沈澱輔助劑和清水，接著從牛頭開始下色，使用大號水彩筆沾上濃厚冷色料且筆毛足夠含水，不斷的敲灑在頭部色區，同時彈性調整畫板的斜度與

方向，並且大量噴水，借由地心引力產生的重力加速度，水彩在畫紙上自然形成有機不規則且深淺交疊疏密比例得宜的紋理，色感和紋理讓視覺上傳遞某種深層和光明感，借此隱喻此牛雖被「疫情」纏身，但來臨的春光逐漸的將疫情消滅退散，休身養息，在窘境中為遠方貯備好「能量」，隨時可以展現實力，待機而發，迎接一切安好。

陳 泓 錕
Chen Hung-Kun

雲林科技大學文化資產碩士—新竹師範學院美勞教育系—臺南市北門區北門國小教務主任

孤舟
2018
水彩
27 X 39 cm

創作自述

曾經經歷了好長一段時間沒有創作的日子，只靠著在學校教美術維持基本的學能，可心中對於藝術創作的渴望逐漸積累，然後在一個意想不到的契機中迸發，直至今日，已是每天不可或缺的且一定要做的事。我對於創作媒材與形式並沒有太多執著，也曾經有 10 年沉浸在陶藝創作之中，甚至以成為陶藝家為職志，怎麼也想不到我會再次拿起水彩，而且一畫就是好多年，甚至成為創作的主要形式。

水彩創作的觀念歷經了許多轉折，從最初的寫實描寫開始，後來投入戶外寫生，慢慢地卸除掉對於緊抓現實形貌的妄想，轉而藉由外部景物鍛鍊內心對於點、線、面、形、色的解構與重組，再深入到內心思緒的探索，然後一步一步用水彩形成整個過程

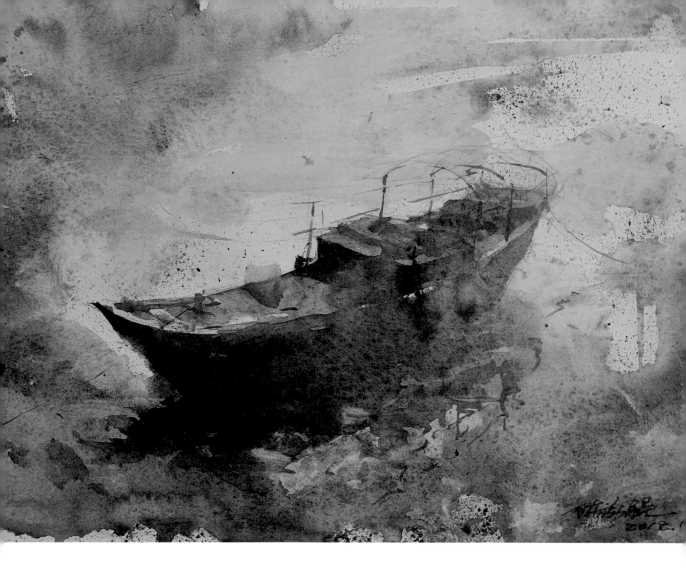

的總結。最後會發現，創作的過程，是由外而內，再由內而外，不斷來回游移的過程，眼見的形貌重現到畫紙上時，無論是寫實或抽象，都已不再是那個形貌本身。

孤舟，就是在這樣的概念下所創作的最初作品，船是船，水是水，但是當船駛入心中的湖泊，它就是遠行，是追尋，或是漫漫漂流，或是形單影隻的旅人闖入了廣大無垠的孤寂裡。我讓色彩隱晦在灰色調裡，使孤單苦澀裡，仍有色彩的躍動與熱情，水份漫開的背景，試圖在八開畫紙上創造更大的想像空間，並與船隻形成較強烈的對比。

從那時起，我便愛上熱壓水彩紙，喜歡讓水分在紙張上恣意流淌，再試圖在這樣的任性與自由之中，整理出畫面該有的樣子。一件作品存在著許多經驗的總結，但其實有更多是實驗和探尋，每件作品除了是過去的積累，同時也在開發未來的可能，這或許是藝術創作裡令人著迷的部分吧

張 吟 禎
Chang Yin-Chen

1988，苗栗
國立臺灣師範大學美術學系 水墨創作組碩士—國立臺南大學美術系—迄今球球藝術 BoBo ART，負責人

白金
2020
水彩
30 X 30 cm

獲獎

2012 第四屆臺北當代水墨雙年展創新獎類—佳作
2012 101 年度苗栗美展水墨類—第三名
2012 第 13 屆磺溪美展水墨膠彩類—佳作
2012 第七屆綠水賞公募美展—入選賞
2011 100 年度苗栗美展水墨類—第一名
2011 臺南美術展覽會東方媒材類—第三名

展覽

2016 豔黻·台灣當代水墨情境，名山藝術，臺北
2014 構圖·臺灣—創作聯展，臺灣工業銀行／阿波羅藝廊／國立臺南生活美學館，臺北／臺南
2013 合流—白穆君&張吟禎創作聯展，漢磊藝廊，新竹
2012 溫故知新—第四屆臺北當代水墨雙年展，國立中正紀念堂，臺北

「白金」創作理念

每到傍晚，母親帶著我與兩個妹妹到海邊張羅晚上加菜的蚵仔，我便與妹妹在不遠處的淺水灘戲水。

偶爾聽母親口中喃喃地說「今天的海相不太好哪，你爸爸有得受了。」
年幼的我們似懂非懂的點點頭，繼續抓著寄居蟹逗弄著。

在我的創作歷程中，一直在東方媒材與西方媒材間摸索嘗試著，大學時選擇了油畫作為畢業製作創作媒材，但內心對水分攜著顏料染的過程依舊念念不忘，在因緣際會中接觸了膠彩，便一頭栽進這個奇幻的世界中，毅然決然轉攻台灣師範大學美術系國畫組。

在攻讀研究所的期間，習得了大量的東方媒材資訊與繪畫技巧，同時也了解到多種繪畫媒材的原理是互通的、媒介是相輔相成的。心中漸漸有個想法，想嘗試將東西方媒材結合，呈現更多元的畫面，搜尋資料的過程中也發現自己並不是第一位有這種想法的人，有許多前輩已有多種嘗試。在當代藝術的發展脈絡中，可將此視為一個必然的過程。
「白金」是筆者嘗試東西方媒材結合的多件作品中的其中一件，將水性顏料（壓克力顏料、透明水彩）作為底劑，於畫布中渲染製造暗夜強浪的色彩，待乾透後佐以膠彩媒材礦物顏料堆疊其上，繪製出浪頭的厚重感。

選擇以深夜裡的浪做為表現題材可回顧到筆者的童年，溪洲，海邊的小漁村。

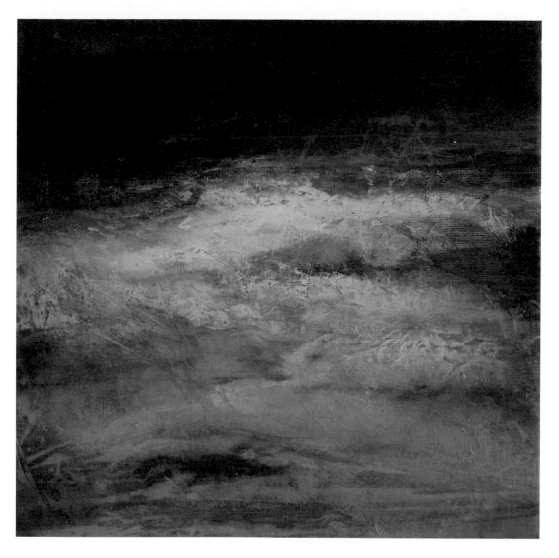

在那村長大的筆者早已習慣海風中的鹽鹹味與黏膩感。自幼的印象對於每戶人家都有一條漁船這件事認為天經地義的事，在後龍溪出海口有著被稱為『軟黃金』的鰻魚幼苗，鰻魚苗的身體經過燈光照射下呈現晶瑩剔透的光澤感，又被稱作『白金』。而每位漁民期盼的是於每年秋冬的 12 月至 3 月的鰻魚苗回游季節，順著出海口走著，可以看到一張張的網子架在水邊，待入夜後漁民再到海邊收網。這些鰻魚苗每年價格浮動落差大，高點時曾有一尾 180 元，這些收入可說是漁民們的年終分紅。所以村裡的長輩大多是平日耕作，假日捕魚的生活型態。

在筆者高年級左右的年紀，村裡的漁民漸漸不再出海了，漁獲對他們來說只是加菜的量而已，加上近年來鰻魚苗漁獲量的銳減，與大環境的變異，洋流改變、棲地破壞、河川壩體的阻隔……等等因素，致使漁民出一趟海的成本與捕撈成果不成正比。

漸漸地，海岸邊堆滿了破舊的舢舨漁筏，防潮塊的角落中卡著廢棄的破漁網，打上岸的浪不再是透亮的水藍色，而是夾雜許多無法形容的懸浮物的暗藍色。

在台北念書多年後的筆者回到家鄉的海邊看到的竟是與記憶中相差甚遠的景象，衝擊久久難以平復。在這瞬息萬變的社會中，唯一不會變的就是「改變」。我畫著「改變」，記錄著內心的「恆常」。

書名	臺灣水彩專題精選系列 - 形上形下—幻影篇
發行人	郭宗正
總編輯	張家荣
企劃	洪東標

編務委員	郭宗正、張家荣、劉佳琪、陳俊男、李曉寧 張宏彬、陳品華、羅宇成、吳冠德、成志偉 李招治、黃進龍、林毓修、陳顯章
作者	楊治瑋、郭心漪、張宏彬、侯彥廷、林嘉文 賴永霖、劉晏嘉、郭俊佑、黃玉梅、馮金葉 鐘銘誠、林毓修、江翊民、劉佳琪、翁梁源 蔣玉俊、操昌紘、張綺舫、周運順、謝明錩 許德麗、李招治、陳俊華、呂宗憲、張綺芸 李文淑、綦宗涵、歐育如、吳浚弘、許宸緯 王國富、林品潔、何栯芳、許文昌、游文志 廖敏如、林啟明、邱巧妮、郭進傑、陳泓錕 張吟禎
藝評家	洪筱筑

美術設計	YU,SHUO-CHENG

發行	金塊文化事業有限公司
地址	新北市新莊區立信三街 35 巷 2 號 12 樓
電話	02-22768940

總經銷	創智文化有限公司
電話	02-22683489

印刷	鴻源彩藝印刷有限公司
初版	2021 年 05 月
建議售價	新台幣 800 元
ISBN	978-986-99685-3-9(平裝)

國家圖書館出版品預行編目 (CIP) 資料

臺灣水彩專題精選系列 : 形上形下 . 幻影篇 / 洪東標，張
家荣主編 . -- 初版 . -- 新北市 : 金塊文化事業有限公司，
2021.06
面；　公分 . -- (專題精選；6)
ISBN 978-986-99685-3-9(平裝)
948.4　110007639

幻影篇
Above and Below
Phantom
形上形下